一 새김과 서예를 만나다 一

한문명구선

金泰洙 刻·書·譯

㈜이화문화출판사

머 리 말

한국과 중국의 한문고전漢文古典에서
가려 뽑은 140여 편의 문장에서
한문명구漢文名句를 추출하여
명구를 돌에 새기고
한문은 다양한 한문서체로
풀이는 주로 한글 서간체書簡體로 썼다
곧 한문명구가 유래된 명문장과 새김·한문·한글서예의 만남이다.

삶의 지혜가 오롯이 담긴 명구를 음미하고
서향書香에 취하자는 의도로 출발하여
전각·한문·한글서예를 화선지에 어울려 보았지만
선현의 지혜가 농축된 명구는 여전히 감명적이나
문자文字를 소재로 하는 조형예술의 한계와
불민부재不敏不才한 탓에 서향은 아쉬움이 남지만
오늘의 이 작업이 또 내일의 무언가를
잉태孕胎하여 줄 것으로 위안 삼는다.

촌철살인寸鐵殺人의 힘을 지닌
명구를 새기고 원문을 서예로 작품하며
내용을 음미하는 순간은 보람이었다.
명구를 돌에 새겼듯
최영崔瑩장군이 황금 보기를 돌같이 하라는
견금여석見金如石이란 네 글자를 가슴에 새겨 평생 잊지 않았듯
마음에 와 닿는 명구를 음미하며 서향에 젖어본다면
지행양진知行兩進하여 생각은 한층 풍요롭고 행동에 여유가 일어
삶에 활력이 될 것이다.

어려운 출판시장에도 불구하고 문예진흥文藝振興을 위해
애쓰는 이화문화출판사에 고마움을 표하고
아울러 늘 함께하는 반송서우회畔松書友會 여러분에게 감사드립니다.

2017년 3월
인사동 一隅에서 畔松 金 泰 洙

3

목 차

4

7

1. 改過不吝 개과불인
허물 고침을 인색하지 말라.

將修己 必先厚重以自持 厚重知學 德乃進而不固矣
忠信進德 惟尙友而急賢 欲勝己者親 無如改過之不吝.《近思錄》

將修己	장차 자신을 닦으려면
必先厚重以自持	반드시 먼저 중후하여 자신을 지켜야하니
厚重知學	중후하면서 배울 줄 알아야
德乃進而不固矣	덕이 이에 진전되어 고루하지 않을 것이다.
忠信進德	충신忠信하여 덕을 진전시킴은
惟尙友	오직 책을 통해 성현과 벗하고
而急賢	어진 이와 사귐을 급히 여기는 것이요
欲勝己者親	자기보다 나은 자와 친하고자 한다면
無如改過之不吝	허물을 고치기를 인색하지 않는 것 만한 것이 없다.

• 改過不吝(개과불인) 허물을 고침에 인색하지 않음.
• 厚重(후중) 두텁고 무거움. 후덕厚德하고 진중鎭重함.
• 自持(자지) 자기의 절조를 지킴. 제 몸을 지킴.
• 忠信(충신) 충성되고 미덥게 함.
• 尙友(상우) 책을 통하여 현인賢人이나 고인古人을 벗 삼음.
• 勝己者(승기자) 재주가 자기보다 나은 사람.
• 近思錄(근사록) 중국 남송南宋의 주희朱熹(1130~1200)와 그 제자 여조겸呂祖謙이 주돈이周敦頤·정호程
 顥·정이程頤·장재張載의 글에서 수양에 긴요한 장구章句를 뽑아 엮은 책.

將脩己必先厚重以自持厚重知學德乃進而
不固矣患信進德惟尚友而急賢於隆己者觀
無如改過之不吝　近思錄句甲午夏　畔松

장차자신을닦으려면반드시중후함으로써자신을지켜야하니

중후하면서배울줄알아야덕이이에진전되어고루하지않을

것이다중신하면서덕을진전시킴은오직책을통해영현과벗

하고어진이사귐을급히여기는것이요사기보다나은자와친하고자

한다면허물을고치기를인색하지않는것만한것이없다

改過不吝 개과불인

27×45cm

2. 見金如石 견금여석
황금 보기를 돌같이 하라.

崔鐵城瑩少時 其父常戒之曰 見金如石 瑩常以四字書諸紳 終身服膺而勿失
雖秉國政 威行中外 而一毫不取於人 家纔足食而已.《傭齋叢話》

崔鐵城瑩少時	철성부원군鐵城府院君 최영이 어릴 때에
其父常戒之曰	그의 아버지가 늘 그에게 훈계하며 말하기를
見金如石	"황금 보기를 돌같이 하라" 하니
瑩常以四字書諸紳	최영이 항상 이 네 자를 띠에 써서
終身服膺而勿失	죽을 때까지 가슴에 새겨 잃지 않았다.
雖秉國政	비록 국정을 잡고
威行中外	위엄이 나라의 안팎에 떨쳤으나
而一毫不取於人	한 터럭도 남에게 취하지 않았고
家纔足食而已	집안은 겨우 먹을 것이 족할 뿐이었다.

- 見金如石(견금여석) 황금 보기를 돌같이 하라. 즉 욕심의 절제를 이름.
- 服膺(복웅) 마음에 새김. 교훈 같은 것을 늘 마음에 두어 잊지 아니함.
- 崔瑩(최영. 1316~1388) 고려 말 명장·재상. 본관 동주東州. 시호 무민武愍.
- 傭齋叢話(용재총화) 조선 초 성현成俔(1439~1504. 본관 창녕昌寧, 자 경숙磬叔, 호 용재傭齋·부휴자浮休子·허백당虛白堂·국오菊塢. 시호 문대文戴)이 지은 잡록雜錄.

崔鐵城瑩少時其父常戒之曰見金如石瑩常
以四字書諸紳終身服膺而勿失雖秉國政威行
中外而一毫不取於人家纔足食而已 醉松

철성부원군 최영이 어렸을 때에 그의 아버지가는 훈계 하며 말하기를
황금보기를 돌같이 하라 하니 최영이 항상 이 네글자를 띠에 써서
죽을 때까지 가슴에 새겨 잊지 않았다 비록 국정을 잡고 위엄이 나
라의 안팎에 떨쳤으나 한 터럭이라도 남에게 취하지 않았고 집안은
겨우 먹을 것에 족할 뿐이었다 갑오년 봄 반송 김태수

見金如石 견금여석 30×55cm

3. 見賢思齊 견현사제
어진 이와 같아지기를 생각하라.

子曰 見賢思齊焉 見不賢而內自省也.《論語》

子曰	공자께서 말씀하셨다.
見賢思齊焉	"어진 이의 행동을 보면 그와 같아지기를 생각하며
見不賢	어질지 못한 이의 행동을 보고는
而內自省也	안으로 자신을 살펴보아야 한다."

• 見賢思齊(견현사제) 어진 이를 행동을 보면 그와 같아지기를 생각함. 자신을 바르게 변화시키려고 노력함.
• 自省(자성) 스스로 반성함.
• 孔子(공자. BC.551~479) 중국 춘추시대春秋時代의 대철학자·사상가. 유교儒敎의 비조鼻祖로 노魯나라 곡부에서 태어났다. 성 공孔, 이름 구丘, 자 중니仲尼.
• 論語(논어) 사서四書의 하나. 공자孔子(BC. 551~479)의 언행, 제자들과의 문답 등을 수록함. 제자들이 기록한 것을 근거로 한漢나라 때에 집대성함. 학이學而·위정爲政·팔일八佾·이인里仁·공야장公冶長·옹야雍也·술이述而·태백泰伯·자한子罕·향당鄕黨·선진先進·안연顔淵·자로子路·헌문憲問·위령공衛靈公·계씨季氏·양화·미자微子·자장子張·요왈堯曰 등 20편으로 구성되었다.

공자께서
말씀하셨다
어진이의
행동을
보면 그와
같아지길 원을
생각하고
어질지 못한
이의 행동을
보고는
안으로
자신을
살펴보아야
한다

제사년 겨울
반송

子曰 見賢思齊 焉見不賢而內自省也

見賢思齊 견현사제

32×35cm

 4. 孤雲野鶴 고운야학

외로운 구름과 들의 학.

山居 胸次淸洒 觸物皆有佳思 見孤雲野鶴 而起超絶之想 遇石澗流泉

而動澡雪之思 撫老檜寒梅 而勁節挺立 侶沙鷗麋鹿 而機心頓忘.《菜根譚》

山居	산속에 살면
胸次淸洒	가슴이 맑고 시원하니
觸物皆有佳思	닿는 사물마다 모두 아름다운 생각이 드니
見孤雲野鶴	외로운 구름과 들의 학을 보면
而起超絶之想	세속을 초월한 생각이 떠오르고
遇石澗流泉	바위틈에 흐르는 샘을 만나면
而動澡雪之思	깨끗이 씻고 싶은 마음이 일며
撫老檜寒梅	늙은 전나무와 차가운 매화를 어루만지면
而勁節挺立	굳센 절개가 우뚝 솟고
侶沙鷗麋鹿	물가 갈매기와 고라니나 사슴을 벗하면
而機心頓忘	번거로운 생각이 까맣게 잊어진다.

- 孤雲野鶴(고운야학) 외로이 떠 있는 구름과 들에 사는 한 마리 학. 벼슬하지 않고 한가롭게 숨어사는 선비를 비유함.
- 機心頓忘(기심돈망) 기심機心은 기회를 보고 움직이는 마음, 책략을 꾸미는 마음. 돈망頓忘은 까맣게 잊음.
- 菜根譚(채근담) 중국 명말明末 홍자성洪自誠(본명 응명應明, 자 자성自誠, 호 환초還初)의 어록. 유교를 중심으로 불교, 도교를 가미하여 처세술處世術을 가르친 경구풍警句風 등으로 이루어졌다.

山居胷次清洒觸物皆有佳思見孤雲
野鶴而起超絕之想遇石澗流泉而動
濯雪之思撫老檜寒梅而勁節挺立侶
沙鷗麋鹿而機心頓忘

菜根譚曰 甲午夏 畔松

산속에 살면 가슴이 맑고 시원하니 닿는 사물마다 아름다운 생각이 드니 외
로운 구름과 들의 학을 보면 세속을 초월한 생각이 떠오르고 바위틈에 흐
르는 샘을 만나면 깨끗이 씻고 싶은 마음이 일며 늙은 전나무와 차가운 매화를
어루만지면 굳센 절개가 우뚝 솟고 물가 갈매기와 나나사슴을 벗하
면 번거로운 생각이 까맣게 잊어진다 갑오년 여름 반송 김혜수

孤雲野鶴 고운야학

32×50cm

5. 苦中樂 고중락
 괴로운 가운데 즐거움.

靜中靜 非眞靜 動處靜得來 纔是性天之眞境
樂處樂 非眞樂 苦中樂得來 纔見心體之眞機. 《菜根譚》

靜中靜非眞靜	고요한 가운데 고요함은 진정한 고요함이 아니니
動處靜得來	움직이는 곳에서 고요할 수 있어야
纔是性天之眞境	그야말로 천성의 참다운 경지요,
樂處樂非眞樂	즐거운 곳에서 즐거움은 진정한 즐거움이 아니니
苦中樂得來	괴로운 가운데 즐거울 수 얻어야
纔見心體之眞機	비로소 마음의 참 활동을 볼 것이다.

• 苦中樂(고중락) 괴로운 가운데 즐거움을 느낌.
• 動處靜(동처정) 움직이는 곳에서 고요함. 소란함 속에서 마음의 평정을 얻음.
• 心體之眞機(심체지진기) 심체心體는 마음. 진기眞機는 참 기틀, 참 활동.

<div dir="vertical">

靜中靜非真靜動處靜得來
纔是性天之真境樂處樂非
真樂苦中樂得來纔見心體
之真機

菜根譚句 丙申夏 鮮初 金泰洙書

그요한 가운데 고요함은 진정한 고요함이 아니니 움직이는 듯
에서 고요할 수 있어야 그 마음로 천성의 참자운 지경이요 즐
거운 곳에서 즐거움은 진정한 즐거움이 아니니 괴로운 가운
데 즐거울 수 있어야 비로소 마음의 참 할동을 볼 것이다

병신년 여름 반동 김태수 쓰다

</div>

苦中樂 고중락

35×42cm

 6. 曲肱之樂 곡굉지락

팔을 베개 삼아 자는 속에 즐거움.

子曰 飯疏食飮水 曲肱而枕之 樂亦在其中矣
不義而富且貴 於我如浮雲. 《論語》

子曰	공자께서 말씀하셨다.
飯疏食飮水	"거친 밥을 먹고 물을 마시며
曲肱而枕之	팔을 굽혀 베더라도
樂亦在其中矣	즐거움은 또한 그 가운데 있으니
不義而富且貴	의롭지 못하고서 부하고 또 귀함은
於我如浮雲	나에게 뜬구름과 같으니라."

• 曲肱之樂(곡굉지락) 팔을 베개 삼아 잠을 자는 속에 있는 즐거움. 빈한貧寒하여 팔을 베고 자는 형편일지라도 도를 행하여 부끄러움이 없으면 참다운 즐거움을 그 속에서 얻는다는 말.
• 飯疏食飮水(반소사음수) 거친 밥을 먹고 물을 마심, 곧 소박하고 청빈한 생활. 단사표음簞食瓢飮.

子曰飯疏食飲水曲肱而枕之
樂亦在其中矣不義而富且貴
於我如浮雲 論語句丙申秋時松金泰洙

공자께서 말씀하셨다가 거친 밥을 먹고 물을 마시며 팔을 굽혀
베더라도 즐거움은 또한그가운데있으니의롭지못하고서부하
고또귀함은나에게뜬구름과같으니라 병신가을반호

曲肱之樂 곡굉지락

29×46cm

7. 恭寬信敏惠 공관신민혜
공손 · 관용 · 믿음 · 성실 · 은혜.

子張 問仁於孔子 孔子曰 能行五者於天下 爲仁矣 請問之 曰 恭寬信敏惠
恭則不侮 寬則得衆 信則人任焉 敏則有功 惠則足以使人.《論語》

子張 問仁於孔子	자장이 공자께 인에 대해서 여쭙자
孔子曰	공자께서 말씀하셨다.
能行五者於天下 爲仁矣	"다섯 가지를 천하에 행할 수 있으면 인이 된다."하셨다.
請問之 曰	자장이 가르쳐 주시기를 청하니, 말씀하시기를
恭寬信敏惠	"공손, 너그러움, 믿음, 민첩함, 은혜로움이니
恭則不侮	공손하면 업신여김을 받지 않고
寬則得衆	너그러우면 여러 사람을 얻게 되고
信則人任焉	믿음이 있으면 남들이 의지하게 되고
敏則有功	민첩하면 공이 있게 되고
惠則足以使人	은혜로우면 남을 부릴 수 있을 것이다." 하셨다.

• 恭寬信敏惠(공관신민혜) 공손함, 너그러움, 믿음, 민첩함, 은혜로움.
• 子張(자장) 공자의 제자. 중국 춘추시대 진陳나라 사람으로 성 전손顓孫, 이름 사師. 자장子張은 그의 자.
 공문십철孔門十哲의 한 사람.

恭則不侮寬則得眾信
則人任焉敏則有功惠
則足以使人

論語句 丙申冬 時松

궁손하면 업신여김을 받지 않고 너그러우면 사람
을 얻게 되고 믿음이 있으면 남들이 의지하게 되고
민첩하면 공이 있게 되고 은혜로우면 남을 부릴
수 있을 것이다 병신년 겨울 받호 김리수

恭寬信敏惠 공관신민혜

30×35cm

8. 過勿憚改 과물탄개
허물 고치기를 꺼려하지 말라.

子曰 君子不重則不威 學則不固
主忠信 無友不如己者 過則勿憚改.《論語》

子曰	공자께서 말씀하셨다.
君子不重	"군자가 후중厚重하지 않으면
則不威	위엄威嚴이 없으니
學則不固	배워도 견고하지 못하다.
主忠信	충과 신을 주장하며
無友不如己者	자기만 못한 자를 벗 삼지 말고
過則勿憚改	허물이 있으면 고치기를 꺼려하지 말아야 한다."

• 過勿憚改(과물탄개) 허물이 있으면 고치기를 꺼려하지 말라.
• 主忠信(주충신) 충실忠實과 신의信義를 위주로 함.
• 無友不如己者(무우불여기자) 덕德이 자기만 못한 사람을 벗하지 말아야 한다는 뜻.

子曰君子不重則不威學則不固主忠
信無友不如己者過則勿憚改 論語句

공자께서 말씀 하셨다 군자가 후중 하지않으면 위엄이없으니 배워도 견고
하지못하다 충과신을 주장하며 자기만 못한자를 벗삼지말고 허물이있으
면고 치기를 꺼려하지 말아야 한다 갑오년여름 반송 김태수

過勿憚改 과물탄개 21×50cm

 9. 觀書正心 관서정심
책을 읽어 마음을 바르게 하다.

觀書正吾心 照鏡整吾貌
書鏡恒在前 須臾可離道. 〈李彦迪詩/書鏡吟〉

書鏡吟 책과 거울을 읊음.

觀書正吾心 책을 읽어 마음을 바르게 하고

照鏡整吾貌 거울 비춰 모습을 단정히 하네.

書鏡恒在前 책과 거울 항상 앞에 있으니

須臾可離道 잠시라도 도를 떠날 수 있겠는가.

• 觀書正心(관서정심) 책을 읽어 마음을 바르게 함.
• 照鏡整貌(조경정모) 거울에 비춰 모습을 단정히 함.
• 李彦迪(이언적. 1491~1553) 조선중기 성리학자. 본관 여주驪州, 자 복고復古, 호 회재晦齋 · 자계옹紫溪
　　翁. 시호 문원文元.

觀書正吾心點鏡磨天貌

書鏡恒在前須叟可離道

晦齋先生詩書鏡以丙申秋畔松

책을 읽어마음을 바르게하고거울을바쳐모습을 단정

케하며 책과거울을 항상앞에 있으니 잠시라도 도를떠

날수 있겠는가 병신년가을반송 김태수

觀書正心 관서정심

29×37cm

 10. 官淸民安 관청민안
관리가 맑아야 백성이 편안하다.

國正天心順 官淸民自安
妻賢夫禍少 子孝父心寬.《明心寶鑑》

國正天心順	나라가 바르면 천심이 순하고
官淸民自安	관리가 청렴하면 백성이 절로 편안하며
妻賢夫禍少	아내가 어질면 남편의 화가 적고
子孝父心寬	자식이 효도하면 아버지의 마음이 너그러워진다.

• 官淸民安(관청민안) 관리가 청렴하면 온 백성이 편안함.
• 明心寶鑑(명심보감) 고려 충렬왕 때 문신 추적秋適이 금언金言·명구名句 등을 모아 엮은 책. 조선시대에
 어린이들의 인격수양을 위한 교양서로 사용되었다.

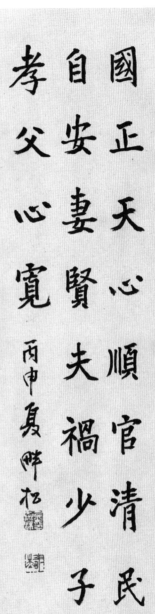

國正天心順官清民
自安妻賢夫禍少子
孝父心寬 丙申夏畔松

나라가 바르면 천심이 순하고 완원이 청렴
하면 백성이 절로 편안 하며 아내가 어질면
남편의 화가적고 자식이 효도 하면 아버지의
마음이 너그러워진다 병신년 여름 반송

官淸民安 관청민안

28×35cm

11. 管鮑貧交 관포빈교
관포의 가난할 때의 사귐.

飜手作雲覆手雨 紛紛輕薄何須數
君不見管鮑貧時交 此道今人棄如土. 〈杜甫詩/貧交行〉

貧交行 가난할 때 사귐의 노래.
飜手作雲覆手雨 손을 뒤집으면 구름이요 엎으면 비이니
紛紛輕薄何須數 분분히 경박한 자를 어찌 굳이 나무라겠는가.
君不見管鮑貧時交 그대 보지 못했는가. 관중과 포숙의 가난할 때의 사귐을
此道今人棄如土 지금 사람들 이 도리를 흙처럼 버린다네.

• 管鮑貧交(관포빈교) 관중管仲과 포숙아鮑叔牙의 가난할 때의 사귐으로, 친구 사이의 두터운 우정을 이름.
 관포지교管鮑之交.
• 貧交行(빈교행) 가난할 때 사귐의 노래. 행行은 악부체樂府體의 한시.
• 飜手作雲覆手雨(번수작운복수우) 손을 뒤집으면 구름 엎으면 비, 곧 손바닥을 뒤집듯이 바뀌는 세상의 얄
 팍한 인심.
• 杜甫(두보. 712~770) 중국 성당盛唐시기 시인. 자 자미子美, 호 소릉少陵・두릉杜陵. 중국 최고의 시인으로
 시성詩聖으로 불렸으며, 이백李白과 병칭하여 이두李杜라고 일컬음.

翻手作雲覆手雨、輕薄何須
數君不見管鮑貧時交此道今人
棄如土　杜甫詩奚文川丙申초 畔松

손바닥을 제치면 구름일고 엎으면 비오니 분분히
경박한 자를 어찌굴이 나무라 겠는가 그대는 보지
못했는가 관중과 포숙의 가난할 때의 사귐을
지금사람들은 어도 리흙을 헌거러럼 버린다비

管鮑貧交 관포빈교

27×35cm

12. 教學相長 교학상장
가르치고 배우면서 발전한다.

雖有至道 弗學 不知其善也 是故學然後知不足 敎然後知困
知不足然後能自反也 知困然後能自强也 故曰敎學相長也. 《禮記》

雖有至道	비록 지극한 도가 있더라도
弗學	배우지 않으면
不知其善也	그 훌륭함을 알지 못한다.
是故學然後	이런 까닭에 배운 연후에
知不足	부족함을 알고
敎然後知困	가르친 연후에 막힘을 안다.
知不足然後	부족함을 안 연후에
能自反也	스스로 반성할 수 있고
知困然後	막힘을 안 연후에
能自强也	스스로 힘쓸 수 있으니
故曰敎學相長也	그러므로 '가르치고 배우면서 서로 성장한다.' 고 한다.

• 敎學相長(교학상장) 가르치고 배우면서 서로 성장한다는 뜻으로, 스승은 학생에게 가르침으로써 성장하고 제자는 배움으로써 진보한다는 뜻.
• 禮記(예기) 오경五經의 하나. 주周나라 말에서 진한秦漢까지의 예禮에 관한 학설을 집록한 것으로 《주례周禮》·《의례儀禮》와 함께 삼례三禮라고 한다.

雖有至道弗學不知其善也是故學然後
知不足教然後知困知不足然後能自
反也知困
然後能自強也故曰教學相長也 禮記句

비록지극한도가있더라도배우지않으면소훌륭함을알
지못한다이런까닭에배운연후에부족함을알고갈르친연
후에막힘을안다부족함을안면혹에스스로반성할수있
고막힘을안면혹에스스로힘쓸수있다그럼므로갈치고배
우면서로성장한다고한다 례사거울반송

教學相長 교학상장 29×42cm

13. 君舟民水 군주민수
임금은 배 백성은 물.

夫君者舟也 庶人者水也 水所以載舟 亦所以覆舟
君以此思危 則危可知矣.《孔子家語》

夫君者舟也	대저 임금은 배요
庶人者水也	백성은 물이다.
水所以載舟	물은 배를 띄우는 것이지만
亦所以覆舟	또한 배를 뒤엎는 것이기도 하다.
君以此思危	임금이 이로써 위태로움을 생각한다면
則危可知矣	위태로움을 알 수 있다.

• 君舟民水(군주민수) 임금은 배 백성은 물. 곧 물은 배를 띄우기도 하지만 뒤엎을 수도 있다는 뜻.
• 載舟覆舟(재주복주) 물은 배를 띄우지만 배를 뒤집어엎기도 한다는 뜻으로, 백성은 임금을 받들지만 또한 임금을 해칠 수도 있음을 비유함.
• 孔子家語(공자가어) 공자의 언행 및 문인과의 논의를 수록한 책. 본래 27권이었으나 실전失傳되고 현재 전하는 것은 위魏나라 왕숙王肅(195~256)이 공자에 관한 기록을 모아 주를 붙인 10권 44편이다.

夫君者舟也庶人者水也水所
以載舟亦所以覆舟君以此思
危則危可知矣

孔子家語句 丙申夏 畔松

대저 임금은 배요 백성은 물이다 물은 배를 띄우는 것이지만
또한 배를 뒤엎는 것이기도 하다 임금이 이로써 위태로움은
생각한다면 위태로움은 미리 알수 있다 병신여름 반송

君舟民水 군주민수

31×50cm

14. 窮不失義 궁불실의
궁하여도 의를 잃지 않는다.

士窮不失義 達不離道 窮不失義
故士得己焉 達不離道 故民不失望焉. 《孟子》

士窮不失義	선비는 궁하여도 의를 잃지 않으며
達不離道	영달하여도 도를 떠나지 않는다.
窮不失義	궁하여도 의를 잃지 않기 때문에
故士得己焉	선비가 자신의 지조를 지키며
達不離道	영달하여도 도를 떠나지 않기 때문에
故民不失望焉	백성들이 실망하지 않는다.

• 窮不失義(궁불실의) 궁색한 처지에 놓여도 의로움을 잃지 않음.
• 達不離道(달불리도) 영달하여도 도를 떠나지 않음. 입신출세 하여도 도리에 벗어나는 일은 하지 않음.
• 道義(도의) 사람으로서 마땅히 행해야 할 도덕과 의리.
• 孟子(맹자) 사서四書의 하나. 맹자(BC. 372~289)의 언행을 기록한 책. 양혜왕梁惠王·공손추公孫丑·등
 문공滕文公·이루離婁·만장萬章·고자告子·진심盡心 등 7편으로 구성됨.

士窮不失義達不離道窮不失義故士得
己焉達不離道故民不失望焉

孟子句

션빈가 궁하야도 의를 일치 아니하며 달하야도 도에 써
나지 아니하나니라 궁하야도 의를 일치 아니한고로 션
비가 몸을 언고 달하야도 도에 써 나지 아니하난고로 백셩
이 바람을 일치 아니하나니라 신묘가을 반송

窮不失義 궁불실의 27×42cm

15. 克己復禮 극기복례
자신을 이기고 예로 돌아가다.

顔淵問仁 子曰 克己復禮爲仁 一日克己復禮 天下歸仁焉
爲仁由己 而由人乎哉. 《論語》

顔淵問仁	안연이 인에 대해서 묻자
子曰	공자께서 말씀하셨다.
克己復禮爲仁	"나를 이기고 예로 돌아감이 인을 행함이니
一日克己復禮	하루라도 나를 이기고 예로 돌아가면
天下歸仁焉	천하가 인으로 돌아갈 것이다.
爲仁由己	인을 행함은 자기에게 말미암은 것이지
而由人乎哉	남에게 말미암겠는가."

- 克己復禮(극기복례) 자기를 이기고 예로 돌아간다는 뜻으로, 욕심이나 거짓된 마음을 자기의 의지로 누르고 예의에 어긋나지 않도록 함.
- 顔淵(안연) 중국 춘추시대春秋時代 노魯나라 사람으로 본명 안회顔回. 자 자연子淵. 안연顔淵, 안자顔子로도 불림. 공자가 가장 총애했던 제자였으나, 젊은 나이에 요절했으며 공문십철孔門十哲의 한 사람이다.

顏淵問仁子曰克己復禮爲仁一日
克己復禮天下歸仁焉爲仁由己而
由人乎哉 論語句 丙申冬 畔松金泰洙

안연이 인에 대해서 물자 공자께서 말씀하셨다
나를 이기고 예로 돌아가는 것이 인을 행함이니 하
룩라도 예로 돌아간다면 천하가 인으로 돌아갈 것
이다 인을 행함은 자기에게 말미암은 것이지 남에
게 말미암겠는가 병신년 겨울 반송 김태수

克己復禮 극기복례

31×35cm

39

16. 根深之木 근심지목
뿌리 깊은 나무.

불휘 기픈 남군 부루매 아니 뮐씨 곶 됴코 여름 하느니.
시미 기픈 므른 구무래 아니 그츨씨 내히 이러 바루래 가느니.

根深之木 風亦不扤 有灼其華 有蕡其實
源遠之水 旱亦不竭 流斯爲川 于海必達. 〈龍飛御天歌/第二章〉

根深之木	뿌리 깊은 나무는
風亦不扤	바람에 또한 흔들리지 아니하고
有灼其華	꽃이 좋고
有蕡其實	열매가 많다.
源遠之水	샘이 깊은 물은
旱亦不竭	가뭄에 또한 다하지 아니하고
流斯爲川	흘러 이에 내를 이루어
于海必達	반드시 바다에 이른다.

• 根深之木(근심지목) 뿌리 깊은 나무. 바탕이 견고함.
• 源遠之水(원원지수) 샘이 깊은 물. 바탕이 깊음.
• 龍飛御天歌(용비어천가) 조선 세종 27년(1445)에 정인지鄭麟趾 · 권제權踶 · 안지安止 등이 지어 세종 29년
 에 간행한 악장의 하나로 훈민정음으로 쓴 최초의 작품. 조선을 세우기까지 6대 목조穆祖 · 익조翼祖 · 도
 조度祖 · 환조桓祖 · 태조太祖 · 태종太宗의 사적事跡을 찬송讚頌하여 한글로 된 125장의 노래에 그에 대한
 한역시漢譯詩를 뒤에 붙였다.

불휘기픈 남고 바라매 아니 뮐쎄 곶 됴코 여름 하나니

시미기픈 므른 가마래 아니 그츨쎄 내히 이러 바라래 가나니

根深之木 風亦不扤 有灼其華 有蕡其實

源遠之水 旱亦不竭 流斯爲川 于海必達

龍飛御天歌第二章 甲午夏伴松金泰洙

갑오년 여름 반송 김태수

根深之木 근심지목　　　　　23×55cm

 17. 及時勉勵 급시면려
　　　제때에 학문에 힘써라.

盛年不重來 一日難再晨
及時當勉勵 歲月不待人.〈陶淵明詩〉

盛年不重來　　　　　　　　　　젊은 시절은 다시 오지 않고
一日難再晨　　　　　　　　　　하루에 새벽이 두 번 있기 어려우니
及時當勉勵　　　　　　　　　　때에 이르러 마땅히 학문에 힘써라
歲月不待人　　　　　　　　　　세월은 사람을 기다려주지 않는다.

• 及時勉勵(급시면려) 때를 놓치지 말고 학문에 힘씀.
• 歲不待人(세부대인) 세월은 사람을 기다려주지 않음.
• 陶淵明(도연명. 365~427) 중국 동진東晉의 시인. 이름 잠潛, 호 오류선생五柳先生, 자 연명淵明·무량无亮.

盛年不重來一日難
再晨及時當勉勵歲
月不詩人 丙申夏胖松

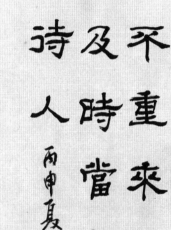

젊은때는다시오지않고하루는새벽이두
번있기어려우니때에머처마땅히학문에
힘써야한다세월은사람을기다려주지
않는다 병신년여름반송김태수

及時勉勵 급시면려

30×35cm

 18. 樂德忘賤 낙덕망천

덕을 즐겨 천함을 잊다.

故之存己者 樂德而忘賤 故名不動志
樂道而忘貧 故利不動心.《淮南子》

故之存己者	옛적에 자기를 보존하는 사람은
樂德而忘賤	덕을 즐겨 천함을 잊은 까닭에
故名不動志	명예에 뜻을 움직이지 않았고
樂道而忘貧	도를 즐겨하여 가난을 잊은 까닭에
故利不動心	이익에 마음을 움직이지 않았다.

• 樂德忘賤(낙덕망천) 덕을 즐겨 천함을 잊음.
• 樂道忘貧(낙도망빈) 도를 즐겨하여 가난을 잊음.
• 不動志(부동지) 어떤 유혹에도 뜻을 움직이지 않음.
• 不動心(부동심) 마음이 외부의 어떤 충동이나 자극에도 흔들리지 않음.
• 淮南子(회남자) 전한前漢의 회남왕淮南王 유안劉安(BC. 179~122)이 편찬한 철학서.

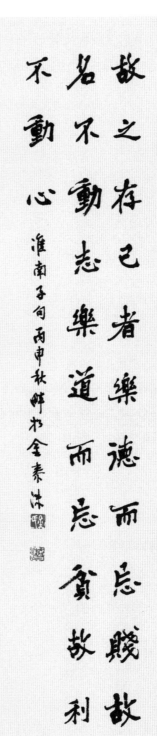

故之存己者樂德而忌賤故
名不動志樂道而忘貧故利
不動心 淮南子句 丙申秋鮮書金泰沐

덕에 자기를 보존하는 사람은 더욱을 즐겨 위함을 까닭에
명예에 뜻을 얻고 직이지 않고 도를 즐겨 가난을 잊은 까닭에 이
익에 마음을 얻어 직이지 않았다 병신년 가을 반중 김태수

樂德忘賤 낙덕망천　　　　　　　　　35×62cm

19. 難得糊塗 난득호도
바보스럽기 어렵다.

聰明難 糊塗難 由聰明轉入糊塗更難

放一著 退一步 當下心安 非圖後來福報也.〈鄭燮語句〉

聰明難	총명하기도 어렵고
糊塗難	바보스럽기도 어렵다
由聰明轉入糊塗更難	총명하면서 바보스럽기는 더욱 어렵다
放一著	집착을 놓아두고
退一步	한 걸음 물러서면
當下心安	곧 마음이 편안하니
非圖後來福報也	후에 복 받기를 도모함이 아니다.

- 難得糊塗(난득호도) 바보스럽기 어렵다는 말로, 총명한 사람이 바보처럼 살기 어렵다는 뜻. 호도糊塗는 풀을 바른다는 뜻으로 성정性情이 흐리터분함을 이름.
- 鄭燮(정섭. 1693~1765) 중국 청靑나라 문인·화가·서예가. 자 극유克柔, 호 판교板橋. 양주팔괴揚州八怪의 한 사람으로 관직에서 물러난 후 시詩·서書·화畵로 세월을 보냈다.

聰明難糊塗難由聰明
轉入糊塗更難放一著
退一步當下心安非圖
後来福報也

丙申冬 鮮于

총명하기도어렵고바보스럽기도어렵다총명하면
서바보스럽기는더욱어렵다집착을놓아두고한
걸음물러나면곧마음이편안하니후에복받기를
도모함이아니다 병신년겨울 반송 김태수

難得糊塗 난득호도

32×35cm

47

20. 凌霜傲雪 능상오설
눈서리를 견디다.

寒梅一樹近松林 香藥堆邊翠影深
莫將異色看爲二 共抱凌霜傲雪心. 〈金友伋詩/松間梅〉

松間梅 솔 사이의 매화
寒梅一樹近松林 솔 숲 가까이 추위 속 매화 한 그루
香藥堆邊翠影深 향기로운 꽃 더미 가에 푸른 그림자 깊네.
莫將異色看爲二 두 색을 둘로 보지 말게
共抱凌霜傲雪心 눈서리 견디는 마음 함께 지녔으니.

• 凌霜傲雪(능상오설) 서리를 깔보고 눈을 업신여김. 어려움이 닥쳐도 굽히지 않는 군자의 지조를 비유함.
• 金友伋(김우급. 1574~1643) 조선중기 학자. 본관 광산光山, 자 사익士益, 호 추담秋潭.

寒梅一樹近松林 香蕊堆邊翠影深
莫將異色看爲二 共抱凌霜傲雪心

솔 가까이 매화 한 그루
향기로운 꽃더미에 푸른 그림자 길네
두 빛을 둘로 보지 말 게 눈서리 견디는 마음 함께 지녔으니

癸巳三冬 書 秋潭先生 詩 松間梅 逸樂齋主 畔松

凌霜傲雪 능상오설 29×68cm

 21. 膽大心小 담대심소
담력은 크고 마음은 섬세하게.

董仲舒謂 正其義 不謀其利 明其道 不計其功
孫思邈曰 膽欲大而心欲小 智欲圓而行欲.《近思錄》

董仲舒謂	동중서는 말하기를
正其義	"의를 바로잡고,
不謀其利	이익을 도모하지 말며
明其道	도를 밝히되
不計其功	공을 따지지 말라"고 하였으며,
孫思邈曰	손사막은 말하기를
膽欲大而心欲小	"담력은 크게 하고자 하되 마음은 섬세하고자 하며
智欲圓而行欲方	지혜는 원만하고자 하고 행동을 방정하게 하고자 하라"고 하였다.

• 正義明道(정의명도) 의를 바로잡고 도를 밝힘.
• 膽大心小(담대심소) 담력은 크게 하고자 하고, 마음은 섬세하고자 함. 대담하면서도 세심한 주의를 기울여야 함을 이름.
• 智圓行方(지원행방) 지혜는 원만圓滿하고 행실은 방정方正함. 지식을 두루 갖추고 품행도 단정함.
• 董仲舒(동중서. BC. 176?~104) 중국 전한前漢 무제武帝 때의 재상 · 유학자.
• 孫思邈(손사막. 581~682) 중국 초당初唐의 명의 · 신선가.

瞻大心小 담대심소

董仲舒謂正其義不謀其利明其道不計
其功孫思邈曰膽形大而心欲小智欲圓而
行欲方　近思錄句 丙申冬晬松金泰洙

동중서가 말하기를 의를 바로잡고 이익을 도모하지 말며 여
를 밝히되 공을 따지지 말라고 하였고 손사막은 말하기를 담력
은 크게 하고자 하되 마음은 섬세하고자 하며 지혜는 원만하고자 하
고 행동은 방정하고자 하라고 하였다 병신년 겨울 반송

膽大心小 담대심소

31×43cm

22. 澹泊明志 담박명지
마음이 깨끗해야 뜻이 밝다.

諸葛武侯戒子書曰 君子之行 靜以修身 儉以養德

非澹泊 無以明志 非寧靜 無以致遠.《小學》

諸葛武侯戒子書曰	제갈량諸葛亮이 계자서戒子書에서 말하였다.
君子之行	"군자의 행실은
靜以修身	고요함으로 몸을 닦고
儉以養德	검소함으로 덕을 기르니
非澹泊	마음이 맑고 깨끗하지 않으면
無以明志	뜻을 밝게 할 수 없고
非寧靜	마음이 편안하고 고요하지 않으면
無以致遠	먼 곳에 이를 수 없다."

- 澹泊明志(담박명지) 마음이 맑고 깨끗해야 뜻을 밝게 할 수 있음.
- 修身(수신) 몸을 닦음.
- 養德(양덕) 덕을 기름.
- 戒子書(계자서) 제갈량諸葛亮이 죽기 전 54세 되던 해 8살의 장남 제갈첨諸葛瞻에게 남긴 교훈서. 86자의 짧은 글이지만 학문을 이루어야 하는 이유와 방법이 간결하면서도 구체적이다.
- 寧靜致遠(영정치원) 평안하고 고요하면 먼 곳에 이름.
- 諸葛武侯(제갈무후. 181~234) 삼국시대 촉한蜀漢의 정치가 제갈량諸葛亮의 시호.
- 小學(소학) 중국 송宋나라 주희朱熹의 제자 유자징劉子澄이 편찬한 유학幼學 수신서修身書.

諸葛武侯戒子書曰君子之行 靜以修身儉以養德
非澹泊弌以明志非寧靜無以致遠 小學句癸巳春畊松

제갈량이 자식을 경계하는 글에 말하였다 군자의 행실은 고요함으로 몸을
닦고 검소함으로 덕을 기르나니 마음이 맑고 깨끗하지 않으면 뜻을 밝게 할수없
고 편안하고 고요하지 않으면 먼곳에 이를수 없느니라 계사년 겨울 반송

澹泊明志 담박명지 29×60cm

 23. 當語而語 당어이어
말해야 할 때 말하다.

當語而嘿者非也 當嘿而語者非也
必也當語而語 當嘿而嘿 其唯君子乎.《象村稿》

當語而嘿者非也 마땅히 말해야 할 때 침묵하는 것은 잘못이며
當嘿而語者非也 의당 침묵할 자리에서 말하는 것도 잘못이다.
必也當語而語 반드시 말해야 할 때 말하고
當嘿而嘿 침묵해야 할 때 침묵해야만
其唯君子乎 군자인 것이다.

• 當語而語(당어이어) 마땅히 말해야 할 때 말함.
• 當嘿而嘿(당묵이묵) 마땅히 침묵해야 할 때 침묵함.
• 象村稿(상촌고) 조선중기 문신 신흠申欽(1566~1628. 본관 평산平山, 자 경숙敬叔, 호 현헌玄軒・상촌象村.
 시호 문정文貞)의 문집.

當語而嘿者非也當嘿而
語者非也必也當語而語
當嘿而嘿其唯君子乎

象村先生句 丙申冬 晬扵 金泰洙

마땅히말해야할때침묵하는것은잘못이며의당
침묵해야할때말하는것도잘못이다반드시말해
야할때말하고침묵해야할때침묵해야만군자
인것이다 병신년겨울 반송 김태수

當語而語 당어이어

24. 大巧若拙 대교약졸
훌륭한 기교는 졸렬한 듯하다.

大成若缺 其用不弊 大盈若沖 其用不窮
大直若屈 大巧若拙 大辯若訥. 《道德經》

大成若缺	크게 이루어진 것은 모자라는 듯하나
其用不弊	써도 해지지 않으며
大盈若沖	크게 찬 것은 빈 듯하나
其用不窮	써도 다함이 없다.
大直若屈	매우 곧은 것은 굽은 듯하고
大巧若拙	매우 정교함은 졸렬한 듯하고
大辯若訥	잘하는 말은 더듬는 듯하다.

• 大巧若拙(대교약졸) 훌륭한 기교는 졸렬한 듯함. 겉으로는 아둔해 보이지만 실제로는 매우 총명함.
• 大直若屈(대직약굴) 매우 곧은 것은 굽은 듯함. 대의大義를 위하는 자는 소절小節에 구애하지 않으므로 언뜻 보기에는 곧은 사람이 아닌 것같이 보임.
• 大辯若訥(대변약눌) 훌륭한 논변은 꾸미지 않아 어눌한 듯함.
• 道德經(도덕경) 중국 춘추시대春秋時代 말 도가철학의 시조인 노자老子가 지은 것으로 전하는 책.

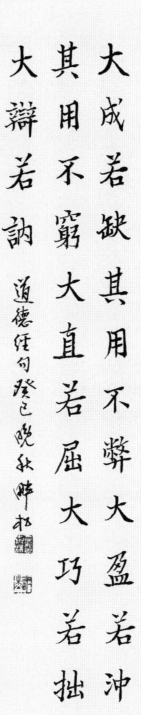

大成若缺 其用不弊 大盈若沖
其用不窮 大直若屈 大巧若拙
大辯若訥

道德經句 癸巳 晚秋 畔松

크게 이루어진 것은 모자란 듯하나 써도 다하지 않으며 크게 찬 것
은 빈 듯하나 써도 다함이 없다 아주 곧은 것은 굽은 듯하고 매우
정교한 것은 졸렬한 듯하고 잘하는 말은 더듬는 듯하다

大巧若拙 대교약졸

20×40cm

 25. 戴仁抱義 대인포의
인을 이고 의를 품다.

儒有忠信以爲甲冑 禮義以爲干櫓 戴仁而行
抱義而處 雖有暴政 不更其所.《禮記》

儒有忠信以爲甲冑	선비는 충성과 신의로 갑옷과 투구를 삼으며
禮義以爲干櫓	예절과 의리로 방패를 삼으며
戴仁而行	인을 머리에 이고 행하며
抱義而處	의를 가슴에 품고 살아간다.
雖有暴政	비록 폭정이 있더라도
不更其所	그 지조를 바꾸지 않는다.

• 戴仁抱義(대인포의) 인仁을 머리에 이고 의義를 가슴에 품음.
• 忠信以爲甲冑(충신이위갑주) 충성과 신의로 갑옷과 투구를 삼음. 갑甲은 갑옷, 주冑는 투구. '이위以爲~'
 는 '~으로 삼다'의 뜻.
• 禮義以爲干櫓(예의이위간노) 예절과 의리로 방패를 삼음. 간노干櫓는 방패防牌.

儒有忠信以爲甲冑禮義以爲干櫓戴仁
而行抱義而處雖有暴政不更其所

선비는 충성과 신의로 갑옷과 투구를 삼으며 예절과
의리로 방패를 삼으며 인을 머리에 이고 행하며 의를 가
슴에 품고 살아간다 비록 폭정이 있더라도 그 지조를
바꾸지 않는다 갑오년 이른봄 반송 김태수

戴仁抱義 대인포의 26×43cm

26. 韜光養德 도광양덕
빛을 감추고 덕을 기르다.

完名美節 不宜獨任 分些與人 可以遠害全身
辱行汚名 不宜全推 引些歸己 可以韜光養德. 《菜根譚》

完名美節	완전한 명예와 아름다운 절개는
不宜獨任	혼자서 차지해서는 안 된다.
分些與人	조금은 나누어 남에게 주어야
可以遠害全身	해를 멀리하고 몸을 보전할 수 있다.
辱行汚名	욕된 행실과 더러운 이름은
不宜全推	온전히 남에게 미루어서는 안 되니
引些歸己	조금은 끌어다 나에게 돌려야
可以韜光養德	빛을 감추고 덕을 기를 수 있다.

• 韜光養德(도광양덕) 빛을 감추고 덕을 기름, 곧 밖으로는 재능의 빛을 감추고 안으로는 덕을 쌓음.
• 完名美節(완명미절) 완전한 명예와 아름다운 절개.
• 辱行汚名(욕행오명) 욕된 행실과 더러운 이름.
• 遠害全身(원해전신) 화근을 멀리하고 몸을 온전히 함.

完名美節不宜獨任分
些與人可以遠害全身
辱行汚名不宜全推引
些歸己可以韜光養德

완전한 명예와 아름다운 절개는 혼자 차지해서는
안되니 조금은 나누어 남에게 주어야 해를 멀리하
고 몸을 보전할 수 있다 욕된 행실과 더러운 이름
은 온전히 남에게 미루어서는 안되니 조금은 끌어다
남에게 돌려야 빛을 감추고 덕을 기를 수 있다

菜根譚句 丙申之秋 畔松 金泰洙

韜光養德 도광양덕 33×35cm

61

27. 道法自然 도법자연
도는 자연을 본받는다.

道大 天大 地大 王亦大 域中有四大 而人居其一焉
人法地 地法天 天法道 道法自然. 《道德經》

道大	도가 크고
天大	하늘도 크고
地大	땅도 크고
人亦大	사람 또한 크다.
域中有四大	우주 안에 네 가지 큰 것이 있는데
而人居其一焉	사람도 그 하나로 산다.
人法地	사람은 땅을 본받고
地法天	땅은 하늘을 본받고
天法道	하늘은 도를 본받고
道法自然	도는 자연을 본받는다.

• 道法自然(도법자연) 도는 자연을 본받음. 도는 자연을 따름.
• 人法地(인법지) 인간은 땅의 이치를 법도로 삼음.
• 地法天(지법천) 땅은 하늘의 이치를 법도로 삼음
• 天法道(천법도) 하늘은 도를 법도로 삼음.

道大天大地大人亦大域中有四
大而人居其一焉人法地、法天、法
道、法自然 道德經曰甲午小滿泽畔松

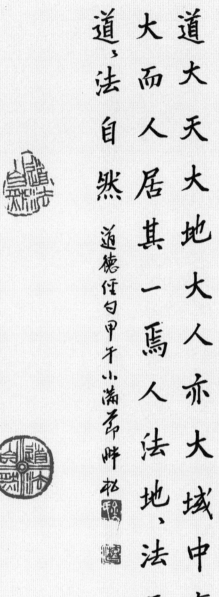

도가크고 하늘도 크고 땅도 크고 사람 또한 크다 우주안에 네가지큰 것
이 있는데 사람도 그 하나로 산다 사람은 땅을 본받고 땅은 하늘을
본받고 하늘은 도를 본받고 도는 자연을 본받는다

道法自然 도법자연 25×45cm

28. 道之以德 도지이덕
덕으로 인도하다.

子曰 道之以政 齊之以刑 民免而無恥
道之以德 齊之以禮 有恥且格. 《論語》

子曰	공자께서 말씀하셨다.
道之以政	인도하기를 법으로 하고
齊之以刑	가지런히 하기를 형벌로 하면
民免	백성들이 형벌을 면할 수는 있으나
而無恥	부끄러워함은 없을 것이다.
道之以德	인도하기를 덕으로 하고
齊之以禮	가지런하기를 예로써 하면
有恥	백성들이 부끄러워함이 있고
且格	또 선에 이르게 될 것이다."

• 道之以德(도지이덕) 인도하기를 덕으로 함. 도道는 '이끌다〈도導〉'의 뜻.
• 齊之以禮(제지이례) 예로써 다스림.
• 齊之以刑(제지이형) 형벌로써 다스림.
• 有恥且格(유치차격) 수치를 알고 바른길에 이름. 격格은 '이르다〈지至〉'의 뜻.

子曰道之以政齊之以刑民免而無恥道之以德
齊之以神有恥且格 論語句甲午春醉松

공자께서 말씀하셨다 인도하기를 법으로 하고 가지런히 하기를
형벌로 하면 백성들이 형벌을 면할수 있으나 부끄러워함
이없을 것이다 인도하기를 덕으로 하고 가지런히 하기를 예로
하면 부끄러워함이 있으고 또선에이르게될것이다

道之以德 도지이덕 26×51cm

 29. 動心忍性 동심인성
마음을 분발시키고 성질을 참다.

天將降大任於是人也 必先苦其心志 勞其筋骨 餓其體膚 空乏其身
行拂亂其所爲 所以動心忍性 曾益其所不能.《孟子》

天將降大任於是人也	하늘이 큰 임무를 이 사람에게 내리려 함에
必先苦其心志	반드시 먼저 그 심지心志를 괴롭게 하며
勞其筋骨	그 근골筋骨을 수고롭게 하며
餓其體膚	그 체부體膚를 굶주리게 하며
空乏其身	그 몸을 공핍空乏하게 하여
行拂亂其所爲	행함에 그 하는 바를 불란拂亂시키니
所以動心忍性	이것은 마음을 분발시키고 성질을 참게 하여
曾益其所不能	그 능하지 못한 바를 증익增益해 주고자해서이다.

• 動心忍性(동심인성) 마음을 분발시키고 성질을 참게 함.
• 心志(심지) 마음에 품은 뜻.
• 空乏(공핍) 곤궁함. 궁핍함.
• 拂亂(불란) 어긋나게 하고 혼란스럽게 함.

天將降大任於是人也 必先苦其心志勞其筋骨
餓其體膚空乏其身行 拂亂其所為 而以動心忍
性增益其所不能 孟子句 甲午夏畔松

하늘이 장차 큰 임무를 이 사람에게 내리려 할 때는 반드시 먼저 그 심지를
괴롭게 하며 그 근골을 수고롭게 하며 그 몸을
궁핍하게 하여 행함에 그 하는 바를 불란시킴으로 마음을 분발시키고
성질을 참게 하여 능하지못한 바를 증익 해주고자 해 리이다

動心忍性 동심인성 28×48cm

30. 登高自卑 등고자비
높은 데 오르려면 낮은 데로부터.

君子之道 辟如行遠必自邇 辟如登高必自卑 詩曰 妻子好合 如鼓瑟琴
兄弟旣翕 和樂且耽 宜爾室家 樂爾妻帑 子曰 父母其順矣乎.《中庸》

君子之道	군자의 도는
辟如行遠必自邇	비유하면 먼 곳을 가려면 반드시 가까운 데로부터 하는 것과 같고
辟如登高必自卑	비유하면 높은 데 오르려면 반드시 낮은 데로부터 하는 것과 같다.
詩曰	시경에 이르기를
妻子好合	"아내와 자식이 좋아하며 합함이
如鼓瑟琴	거문고와 비파를 타는 것과 같으며
兄弟旣翕	형제간이 이미 화합하여
和樂且耽	화락하며 또 즐기도다.
宜爾室家	너의 집안을 마땅하게 하며
樂爾妻帑	너의 아내와 자식을 즐겁게 하다." 하거늘
子曰	공자께서 말씀하시기를
父母其順矣乎	"부모가 편안하실 것이다." 하셨다.

- 登高自卑(등고자비) 높은 곳에 오르기 위해서 낮은 곳에서부터 시작함. 일을 하는 데는 반드시 차례를 밟아야 한다는 말
- 行遠自邇(행원자이) 먼 곳을 가려면 가까운 데로부터 함.
- 好合(호합) 사이좋게 지냄. 화목함.
- 中庸(중용) 《예기禮記》의 한 편에서 독립해 한 권의 책이 되었으며, 송宋대에 사서四書로 불렸음. 공자의 손자 자사子思가 지었다고 하며, 중용의 덕과 인간의 본성인 성誠에 관한 내용이 담겨 있다.

君子之道辟如行遠必自邇辟如登高必自卑 詩曰
妻子好合如鼓瑟琴兄弟既翕和樂且耽宜爾室家
樂爾妻帑 子曰父母其順矣乎
中庸句 發也 晚秋 畔松

군자의 도는 비유하면 먼 곳을 가려면 반드시 가까운 데로부터 하며 높은데으로려면 반드시 낮은데로부터 함과 같으니 라시경에 처자가 좋아하며 합함이 금슬을 타는 듯하며 형제간에 이미 화합하여 화락하며 즐기도다 너의 집안을 마땅하게 하며 너의 처자을 즐겁게 하라하 거늘 공자 깨거나 부모가 편안하실 것이다라 하셨다

登高自卑 등고자비

34×54cm

 31. 滿而不溢 만이불일

가득차도 넘치지 않는다.

在上不驕 高而不危 制節謹度 滿而不溢

高而不危 所以長守貴也 滿而不溢 所以長守富也.《孝經》

在上不驕	윗자리에 있으면서 교만하지 않으면
高而不危	높아도 위태롭지 않고
制節謹度	절제하여 법도를 삼가면
滿而不溢	가득차도 넘치지 않을 것이다.
高而不危	높아도 위태롭지 않음이
所以長守貴也	오래 귀함을 지키는 방법이요.
滿而不溢	가득차도 넘치지 않음이
所以長守富也	오래 부를 지키는 방법이다.

• 滿而不溢(만이불일) 가득차도 넘치지 않음. 곧 재물이 많아도 으스대지 않고, 재주가 많아도 뽐내지 않음.
• 高而不危(고이불위) 높아도 위태롭지 않음.
• 孝經(효경) 십삼경十三經의 하나. 공자가 제자인 증자曾子(BC. 505~436)에게 효도에 대하여 한 말을 기록한 책으로 효가 덕의 근본임을 밝히고 있다.

在上不驕高而不危制節謹度滿
而不溢高而不危所以長守貴也
滿而不溢所以長守冨也

孝經句

윗자리에 있으면서 교만하지 않으면 높아도 위태롭지 않고 절제
하여 법도를 삼가면 가득 차도 넘치지 않을 것이다 높아도 위태롭
지 않음이 오래 귀함을 지키는 방법이요 가득 차도 넘치지 않음이
오래 부를 지키는 방법이다 갑오 정명현 반송 김태수

滿而不溢 만이불일

32×45cm

71

 32. **盟山誓海** 맹산서해

산과 바다에 맹세하다.

天步西門遠 東宮北地危 孤臣憂國日 壯士樹勳時
誓海魚龍動 盟山草木知 讐夷如盡滅 雖死不爲辭. 〈李舜臣詩/陣中吟〉

陣中吟 진중에서 읊다.

天步西門遠 임금의 행차 서쪽으로 멀어지니

東宮北地危 왕자는 북쪽 땅에서 위태롭네.

孤臣憂國日 외로운 신하 나라를 걱정하는 날

壯士樹勳時 사나이는 공훈을 세워야 할 때이네.

誓海魚龍動 바다에 맹세하니 물고기와 용이 감동하고

盟山草木知 산에 맹세하니 초목도 알아주네.

讐夷如盡滅 원수를 모두 쓸어버릴 수 있다면

雖死不爲辭 비록 죽을지라도 사양하지 않으리라.

- 盟山誓海(맹산서해) 영구히 존재하는 산과 바다에 맹세한다는 뜻으로, 매우 굳게 맹세함을 이름.
- 憂國樹勳(우국수훈) 나라를 근심하여 나아가 싸워서 공을 세움.
- 陣中吟(진중) 부대의 안에서 읊음.
- 天步(천보) 임금의 행차.
- 東宮(동궁) 왕세자.
- 李舜臣(이순신. 1545~1598) 조선 선조 때의 명장. 본관 덕수德水, 자 여해汝諧, 시호 충무忠武.

임금의 행차가 뉘 쪽으로 멀어지니 땅자는 북쪽 땅에서 위태롭
네 외로운 신하나라 걱정하는 밤 사나이는 공을 세워야 할 때
이네 바다에 맹세하니 물고기와 용이 감동하고 산에 맹세하니
초목으로 알아주네 원수를 모두 쓸어버릴 수 있다면 죽음을지
라도 사양하지 않으리라 병신년 겨울 반송 김태수

盟山誓海 맹산서해

32×44cm

33. 木受繩直 목수승직
나무는 먹줄을 받으면 곧아진다.

學不可以已 靑取之於藍而靑於藍 冰水爲之而寒於水 木直中繩 輮以爲輪
其曲中規 雖有槁暴 不復挺者 輮使之然也 故木受繩則直 金就礪則利.《荀子》

學不可以已	학문은 그만둘 수 없다.
靑取之於藍	푸른색은 쪽 풀에서 취하지만
而靑於藍	쪽보다 더 푸르고
冰水爲之	얼음은 물이 그것이 되었지만
而寒於水	물보다 더 차다.
木直中繩	나무가 곧아서 먹줄에 들어맞더라도
輮以爲輪	구부려 바퀴를 만들면
其曲中規	그 굽음이 굽은 자에 들어맞게 되고
雖有枯暴	비록 뙤약볕에 말려도
不復挺者	다시 곧아지지 않는 것은
輮使之然也	구부림이 그것을 그렇게 하였기 때문이다.
故木受繩則直	그러므로 나무는 먹줄을 받으면 곧아지고
金就礪則利	쇠는 숫돌에 갈면 날카로워진다.

- 木受繩直(목수승직) 나무는 먹줄을 받으면 곧아짐. 사람도 교육을 받으면 훌륭하게 될 수 있다는 의미.
- 金就礪利(금취려리) 쇠는 숫돌에 갈면 날카로워짐.
- 靑取於藍(청취어람) 청출어람靑出於藍. 푸른색은 쪽에서 나왔지만 쪽빛보다 더 푸르다는 뜻으로, 제자가 스승보다 더 나음을 비유함.
- 荀子(순자) 중국 전국시대戰國時代 순자荀子(BC. ?298~?238)사상을 집록한 책. 예禮와 의義를 외재적인 규정이라 보고, 그것에 의한 인간 규제를 중시하여 예치주의가 강조되며 성악설性惡說이 제안되었다.

學不可以已青取之於藍而青於藍冰水爲之而寒
於水木直中繩輮以爲輪其曲中規雖有枯暴不復
挺者輮使之然也故木受繩則直金就礪則利

荀子句

학문은 그만둘수없다 무릇쪽풀에서 취하지만 쪽풀보다 무르고 얼음은 물이 그것이 되었지만
물보다 차다 나무가 곧아서 먹줄에 맞는다 하더라도 구부려 바퀴를 만들면 그구부림이 굽은자에 들어맞
게되고 비록 마를볕에 말려도 다시 곧아지지 않는 것은 그렇게 하였기때문이다 그러므로 나무

는 먹줄을 받으면 곧아지고 되는 숫돌에 갈면 날카로워지는 것이다 갑오년 여름 반송

木受繩直 목수승직 35×65cm

 34. 無愛無憎 무애무증
사랑도 벗어놓고 미움도 벗어놓고.

靑山兮要我以無語 蒼空兮要我以無垢
聊無愛而無憎兮 如水如風而終我.
靑山兮要我以無語 蒼空兮要我以無垢
聊無怒而無惜兮 如水如風而終我. 《懶翁禪師詩》

青山兮 要我以無語 청산은 나를 보고 말없이 살라하고
蒼空兮 要我以無垢 창공은 나를 보고 티없이 살라하네.
聊無愛 而無憎兮 사랑도 벗어놓고 미움도 벗어놓고
如水如風 而終我 물같이 바람같이 살다가 가라하네.
青山兮 要我以無語 청산은 나를 보고 말없이 살라하고
蒼空兮 要我以無垢 창공은 나를 보고 티없이 살라하네.
聊無怒 而無惜兮 성냄도 벗어놓고 탐욕도 벗어놓고
如水如風 而終我 물같이 바람같이 살다가 가라하네.

• 無愛無憎(무애무증) 사랑도 벗어놓고 미움도 벗어놓음.
• 如水如風(여수여풍) 물처럼 바람처럼 사는 자유자재의 삶을 의미함.
• 無怒無惜(무노무석) 성냄도 벗어놓고 탐욕도 벗어놓음.
• 懶翁禪師(나옹선사. 1320~1376) 고려말기 고승. 이름 혜근慧勤, 호 나옹, 당호 강월헌江月軒.

청산은 나를 보고
말없이 살라하고
창공은 나를 보고
티없이 살라하네
사랑도 벗어놓고
미움도 벗어놓고
물같이 바람같이
살다가 가라하네
청산은 나를 보고
말없이 살라하고
창공은 나를 보고
티없이 살라하네
성냄도 벗어놓고
탐욕도 벗어놓고
물같이 바람같이
살다가 가라하네
계사경운 반중

青山兮要我以無語
蒼空兮要我以無垢
聊無愛而世憎乎
如水如風而終我
青山兮要我以無風
蒼其兮要我以無垢
聊無怒而世惜乎
如水如風而終我
懶翁禪師 詩

無愛無憎 무애무증

35×70cm

35. 無盡藏 무진장
끝이 없는 보고.

夫天地之間 物各有主 苟非吾之所有 雖一毫而莫取
惟江上之淸風 與山間之明月 耳得之而爲聲 目寓之而成色
取之無禁 用之不竭 是造物者之無盡藏也. 〈蘇軾/前赤壁賦〉

夫天地之間	하늘과 땅 사이에
物各有主	물건은 각기 주인이 있으니
苟非吾之所有	진실로 나의 소유가 아니라면
雖一毫而莫取	비록 한 터럭이라도 취하지 말아야 하거니와
惟江上之淸風	오직 강 위의 맑은 바람과
與山間之明月	산 사이의 밝은 달은
耳得之而爲聲	귀로 들으면 소리가 되고
目寓之而成色	눈을 붙이면 색이 되어
取之無禁	취함에 금함이 없고
用之不竭	써도 다하지 않으니
是造物者之無盡藏也	이는 조물주의 다함이 없는 보고寶庫이다.

- 無盡藏(무진장) 다함이 없이 굉장히 많음.
- 淸風(청풍) 맑은 바람.
- 明月(명월) 밝은 달.
- 前赤壁賦(전적벽부) 당송팔대가唐宋八大家의 한 사람인 송宋의 소식蘇軾(1036~1101. 자 자첨子瞻. 호 동파東坡)이 황주黃州에 유배되어 있던 47살 때에 지은 글로 적벽赤壁 아래에서 나그네와 뱃놀이를 하면서 느낀 감회를 읊은 운문韻文.

夫天地之間物各有主苟非吾之所有雖一毫
而莫取惟江上之清風與山間之明月耳得之
而爲聲目寓之而成色取之無禁用之不竭是
造物者之無盡藏也

赤壁賦句 甲午夏 畔松 金泰洙

천지사이의 물건은 각기 주인이 있으니 만일 나의 소유가 아니라면 비록 한터럭
이라도 취하지 말아야하나 오직 강위의 맑은 바람과 산사이의 밝은 달은 귀로
들으면 소리가 되고 눈을 붙이면 색이되니 취하여도 금함이없고 써도 다하지
않으니 이는 조물주의 다함이없는 보고이다

갑오년 여름 반송 쓰다

無盡藏 무진장

34×60cm

36. 聞義卽服 문의즉복
옳은 것을 들으면 따르라.

眞剛眞勇 不在於逞氣强說
而在於改過不吝 聞義卽服也.《退溪集》

眞剛眞勇 진정한 강함과 참된 용기는
不在於逞氣强說 군센 기운이나 억지 주장에 있는 것이 아니라
而在於改過不吝 허물 고치기를 인색하지 아니하며
聞義卽服也 옳은 것을 들으면 즉시 따르는데 있는 것이다.

• 聞義卽服(문의즉복) 옳은 것을 들으면 즉시 따름.
• 改過不吝(개과불인) 허물 고치기를 인색하지 아니함.
• 退溪集(퇴계집) 조선전기 대유大儒 이황李滉(1501~1570)의 문집.

真呂真勇 不左於逞氣強說 而在於改過

不吾聞義呂服也 退溪先生詩句 癸巳秋 醉松

진정한 강함과 참된 용기는 혈센 기운 이나 억지 주장에 있는 것이 아니라 허물을 고치기를 인색하지 아니하며 옳은 것을 들으면 즉시 따르는 데 있는 것이다

聞義卽服 문의즉복 24×40cm

 37. 物我兩忘 물아양망
物我를 모두 잊다.

陽阿春氣早 山鳥自相親
物我兩忘處 方知百獸馴. 〈許穆詩/偶吟絶句遣興〉

偶吟絶句遣興	우연히 절구를 읊어 흥을 풀다.
陽阿春氣早	양지바른 언덕에 봄기운 일찍 드니
山鳥自相親	산새들 정답게 지저귀네.
物我兩忘處	사물과 나를 모두 잊을 때에
方知百獸馴	온 짐승이 따르는 줄을 알겠네.

• 物我兩忘(물아양망) 대상과 나를 모두 잊음. 세상과 나 客과 主의 분별이 없어짐, 물아일체物我一體.
• 百獸馴(백수순) 온갖 짐승이 잘 길들여짐.
• 許穆(허목. 1595~1682) 조선후기 문신. 본관 양천陽川, 자 문보文甫 · 화보和甫. 호 미수眉叟, 시호 문정文正.

陽阿春氣早山鳥自
相親物我兩忘豪方
知百獸馴

眉叟先生詩晬枋

앙지바른 언덕에 봄기운 일찍드니
산새들 정답게 지저귀네
삼물과 나를모두 잊을때에
온 짐승들이 따르는 줄을 알겠네

병신년 가을 받중 김태수

物我兩忘 물아양망

 38. 密葉翳花 밀엽예화
빽빽한 잎에 가린 꽃.

輕衫小簟臥風櫺 夢斷啼鶯三兩聲
密葉翳花春後在 薄雲漏日雨中明. 〈李奎報詩/夏日卽事〉

夏日卽事	여름날.
輕衫小簟臥風櫺	얇은 적삼에 대자리로 창 바람에 누웠다가
夢斷啼鶯三兩聲	꾀꼬리 두세 소리에 꿈을 깨었네.
密葉翳花春後在	빽빽한 잎에 가린 꽃은 봄이 간 뒤에도 남아 있고
薄雲漏日雨中明	엷은 구름에 새어나오는 해는 빗속에도 밝네.

- 密葉翳花(밀엽예화) 여름에 빽빽한 잎에 가린 꽃.
- 薄雲漏日(박운루일) 여름 빗속 엷은 구름에 새어나오는 해.
- 輕衫小簟(경삼소점) 가벼운 적삼에 조그만 대자리.
- 李奎報(이규보. 1168~1241) 고려후기 문신 · 학자. 본관 황려黃驪, 초명 인저仁氐, 자 춘경春卿, 호 백운거사 白雲居士, 시호 문순文順. 민족정신을 고취하기 위해 고구려 건국신화를 다룬 〈동명왕편東明王篇〉 등을 지음.

漏日雨中明　白雲居士沩 甲午夏 畔松

三兩聲　密葉翳花春後在薄雲

輕衫小簟臥風櫺 夢斷嶠鶯

앞은 적삼에 작은 대자리로 창바람에 누웠다가 꾀
꼬리 두세 소리에 꿈을 깨었네 빽빽한 잎에 가리워
진 꽃은 봄이 간 뒤에도 남아있고 엷은 구름에 새어나
오는 희는 비속에도 밝네 갑오여름 반송 김태수

密葉翳花 밀엽예화　　　　　　　　　　　27×35cm

39. 撲鼻香 박비향
코를 찌르는 향기.

塵勞逈脫事非常 緊把繩頭做一場
不是一番寒徹骨 爭得梅花撲鼻香.〈黃蘗希運/偈頌〉

塵勞逈脫事非常	번뇌를 벗어남은 예삿일 아니니
緊把繩頭做一場	화두를 굳게 잡고 한바탕 힘쓸지어다.
不是一番寒徹骨	추위가 한 번 뼈에 사무치지 않는다면
爭得梅花撲鼻香	어떻게 코를 찌르는 매화향기를 얻을 수 있겠는가.

- 撲鼻香(박비향) 코를 찌르는 향기. 어떠한 추위가 오더라도 견디어 향기를 만들어내는 의지를 이름.
- 塵勞逈脫(진로형탈) 번뇌를 멀리 벗어남. 진로塵勞는 번뇌煩惱.
- 繩頭(승두) 고삐. 승두繩頭는 끈·새끼·밧줄 등의 끄트머리. 〈십우도十牛圖/득우得牛〉에 '뇌파승두막방거牢把繩頭莫放渠(고삐를 꽉 잡고 그 놈을 놓지 말라. 거渠는 자신의 마음에 있는 불성佛性을 꿰뚫어보는 견성見性의 단계)'라는 구가 있다.
- 黃蘗希運(황벽희운. ?~850) 법명 희운希運. 당나라 때 복주福州 민현岷縣 사람으로 일찍이 황벽산黃蘗山으로 출가하여 득도하였으므로 황벽선사黃蘗禪師로 불리었다.

塵勞迥脫事非常緊
把繩頭做一場不是
一番寒徹骨爭得梅
花撲鼻香 丙申冬玉畔松

번뇌를벗어남은예삿일이아니니화두를굳
게잡고한바탕힘쓰지아니하고가한번뼈에
사무치지않는다면어떻게코를찌르는매화향
기를얻을수있겠는가 병신년겨울반송

撲鼻香 박비향

30×35cm

 40. 博施濟衆 박시제중
널리 베풀고 민중을 구제하다.

子貢曰 如有博施於民而能濟衆 何如 可謂仁乎
子曰 何事於仁 必也聖乎 堯舜 其猶病諸.《論語》

子貢曰	자공이 말하였다.
如有博施於民而能濟衆	"만일 백성들에게 널리 베풀고 민중을 구제할 수 있다면
何如	어떻겠습니까.
可謂仁乎	어질다 할 만합니까."
子曰	공자께서 말씀하셨다.
何事於仁	"어찌 어질 뿐이겠느냐.
必也聖乎	틀림없이 성인일 것이다.
堯舜 其猶病諸	요순도 아마 오히려 그것을 힘들어했을 것이다."

• 博施濟衆(박시제중) 백성들에게 널리 베풀고 민중을 구제함.
• 子貢(자공) 공문십철孔門十哲의 한 사람. 중국 춘추시대春秋時代 위衛나라 학자. 성 단목端木. 이름 사賜.
 자공子貢은 그의 자.
• 堯舜(요순) 중국의 요堯임금과 순임금. 요순은 제왕의 자리를 사양하다가 왕위에 오른 뒤에 태평성대를
 이룬 제왕의 모범으로 삼는다.

子貢曰如有博施於民而能濟衆何如
可謂仁乎子曰何事於仁必也聖乎
堯舜其猶病諸 論語句 丙申夏 畔松 [印] [印]

자공이말 하였다 만일 백성들에게 널리 베풀고 민
중을 구제 할수 있음이 있다면 어떻습니까 어질다 할
만합니까 공자께서 말씀 하였다 어찌 어질 뿐이겠는
가를 림없이 성인일 것이다 요순 도 아마오 히려 오것
을 힘들어 했을 것이다 병신여름 반송 김태수 [印] [印]

博施濟衆 박시제중

博施濟衆 박시제중 27×40cm

89

 41. 博學篤志 박학독지

널리 배우고 뜻을 도탑게 하다.

子夏曰 博學而篤志 切問而近思 仁在其中矣.《論語》

子夏曰	자하가 말하였다.
博學而篤志	"배우기를 널리 하고 뜻을 독실히 하며,
切問而近思	절실하게 묻고 가까이 생각하면
仁在其中矣	인이 그 가운데 있다."

• 博學篤志(박학독지) 널리 배우고 뜻을 도탑게 함.

• 切問近思(절문근사) 간절하게 묻고 가까운 것에서 생각함.

• 子夏(자하. BC. 507~420?) 중국 춘추시대 공문십철孔門十哲의 한 사람. 본명 복상卜商, 자하子夏는 자.

子夏曰博學而篤志切問而近思仁在其中矣

論語句丙申仲秋眸不金泰洙

자하가 말하였다 배우기를 널리하고 뜻을 독실히 하며 절실히 묻고 가까이 생각하면 인이 그 가운데 있다 병신년 가을 반농

博學篤志 박학독지

27×35cm

 42. 反求諸己 반구저기
　　 허물을 자기에게서 찾다.

接物之要 己所不欲 勿施於人
行有不得 反求諸己.《明心寶鑑》

接物之要	남을 접하는 요체는
己所不欲	자기가 하고자 하지 않는 것을
勿施於人	남에게 베풀지 말고
行有不得	행해도 되지 않는 일이 있거든
反求諸己	돌이켜 자기 몸에서 찾는 것이다.

• 反求諸己(반구저기) 허물을 자기에게서 찾음. 잘못의 원인을 자기에게서 찾음.
• 接物之要(접물지요) 다른 사람을 대하는 중요한 것.
• 己所不欲 勿施於人(기소불욕 물시어인) 자기가 하고자 하지 않는 바를 남에게 베풀지 말라는 뜻으로, 자기가 하고 싶지 않은 일을 다른 사람에게도 시키지 말라는 것.

接物之要
己所不欲
勿施於人
行有不得
不得反求
諸己

明心寶鑑句 丙申秋 畔松金泰洙

남을 대해 하는 요체는 자기가 하고자 않는 것을 남에게 베풀지 말고 그 행해도 얻지 못하는 것이 있거든 돌이켜 자신에게 찾는 것이다

명심보감 가을 반송

反求諸己 반구저기

27×35cm

43. 反躬實踐 반궁실천
자신을 반성하여 실천에 힘쓰다.

以反躬實踐 爲口談天理之本 而日事硏窮體驗之功
庶幾知行兩進 言行相顧.《退溪集》

以反躬實踐	자신을 반성하여 실천에 힘쓰는 것을
爲口談天理之本	입으로 하늘의 이치를 말하는 근본으로 삼아
而日事硏窮體驗之功	날마다 연구하고 체험하는 공부를 한다면
庶幾知行兩進	앎과 실천이 함께 나아가고
言行相顧	말과 행동이 서로 합치할 것이다.

• 反躬實踐(반궁실천) 자신을 반성하여 실천에 힘씀.
• 言行相顧(언행상고) 말과 행동이 서로 일치함. 말한 것은 실행함.
• 知行兩進(지행양진) 앎과 실천이 함께 나아감.

以反躬實踐 爲口誦天理之本而曰
事 研窮體驗之功 應我知行而進
言心相顧 退溪先生溪句 丙申春 畔松

자신을 돌이켜 실천에 힘쓰는 것을 ... 를 발
하는 근본으로 삼아 널리 구하고 체험하는 공
부를 한다면 앎과 실천이 함께 나아가고 말과 행동
이서로 합치할 것이다

병신년 봄 반송 김 예 수

反躬實踐 반궁실천

30×35cm

44. 反躬自省 반궁자성
자신을 돌이켜 반성하다.

反躬自省 周察疵政 身無愆矣 政無闕矣 亦當益加修勉 欽若不已
未嘗以無過自恕也 況於身有愆 而政有闕者乎.《栗谷全書/萬言封事》

反躬自省	자신을 돌이켜 스스로 반성하고
周察疵政	잘못된 정사政事를 두루 살피며
身無愆矣	자신에게 허물이 없고
政無闕矣	정사에 결함이 없더라도
亦當益加修勉	마땅히 더욱 닦고 힘쓰며
欽若不已	공경해 마지않아야 할 것이다.
未嘗以無過自恕也	잘못이 없다하여 자신을 용서해서는 안 되는데
況於身有愆	하물며 자신에게 허물이 있고
而政有闕者乎	정사에 결함이 있는 자임에랴.

- 反躬自省(반궁자성) 자신을 돌이켜 스스로 반성함. 곧 잘못을 자신에게서 찾음.
- 疵政(자정) 잘못된 정사政事.
- 栗谷全書(율곡전서) 조선중기 학자 율곡栗谷 이이李珥(1536~1584)의 전집.
- 萬言封事(만언봉사) 만언萬言에 이르는 장편의 글로 임금에게 아뢰는 소疏라는 뜻으로, 이이李珥가 39세 때 우부승지右副承旨로 재임 중 선조에게 올린 상소문으로 성학聖學의 대요大要를 적음.

96

反躬自省周察疵政才無德矣政世闕矣尚
益加修勉欽羨不已未嘗以無過自恕也況於
身有德而政有闕者乎 栗谷先生萬言封事句

자신을돌이켜반성하고잘못된정사를두루살피며자신
에게허물이없고정사에결함이없더라도더욱힘쓰고
힘쓰며공경해마지않아야할것이다잘못이없다하여자신
을용서해서는않되는데하물며자신에게허물이있고정
사에결함이있는자임에랴 갑술년봄반송김태수

反躬自省 반궁자성

28×46cm

45. 反身而誠 반신이성
자신을 돌아보며 성실히 하다.

孟子曰 萬物皆備於我矣 反身而誠 樂莫大焉
强恕而行 求仁莫近焉.《孟子》

孟子曰	맹자께서 말씀하였다.
萬物皆備於我矣	"만물이 모두 나에게 갖추어져 있으니
反身而誠	자신을 돌이켜 성실하면
樂莫大焉	즐거움이 이보다 더 큰 것이 없고
强恕而行	용서를 힘써서 행하면
求仁莫近焉	인을 구함이 이보다 더 가까운 것이 없다."

- 反身而誠(반신이성) 나 자신을 돌이켜보는 것을 진실 되고 정성스럽게 함.
- 强恕而行(강서이행) 용서를 힘써서 행함.
- 樂莫大焉(악막대언) 즐거움이 이보다 더 큰 것이 없음. 언焉은 '이보다〈어시於是〉'의 뜻.
- 孟子(맹자. BC. 372?~289?) 중국 전국시대戰國時代의 사상가思想家 · 유학자儒學者. 이름 가軻, 자 자거子車 · 자여子輿 · 자거子居. 공자의 정통유학을 계승 발전시켜 공자 다음의 아성亞聖으로 불림. 그가 꿈꾼 인의仁義의 왕도정치王道政治는 이후 유학자들의 정치에 대한 이상이 되었고, 때로는 패악한 군주를 비판하는 하나의 근거가 되기도 했다.

孟子曰萬物皆備於我矣反身而誠
樂莫大焉強恕而行求仁莫近焉

孟子句 丙申 秋分節 眸松 金秉洙

맹자께서 말씀하셨다 만물이 모두 나에게 갖추어
져있으니 몸을 돌이켜 성실히 하면 즐거움이 이보다
더 큰 것이 없고 용서를 힘써서 행하면 인을 구함이
어보다더 가까운 것이 없다 병신가을 반송

反身而誠 반신이성

29×35cm

 ## 46. 本立道生 본립도생
근본이 서면 길이 생긴다.

有子曰 其爲人也孝弟 而好犯上者鮮矣 不好犯上 而好作亂者 未之有也
君子務本 本立而道生 孝弟也者 其爲仁之本與.《論語》

有子曰	유자가 말하였다.
其爲人也孝弟	"그 사람됨이 효제孝弟스러우면서
而好犯上者鮮矣	윗사람을 범하기를 좋아하는 자는 드무니
不好犯上	윗사람을 범하기를 좋아하지 않고서
而好作亂者未之有也	난을 일으키기를 좋아하는 자는 있지 않다.
君子務本	군자는 근본을 힘쓰니
本立而道生	근본이 서면 길이 생겨난다.
孝弟也者	효도와 제는
其爲仁之本與	인을 행하는 근본일 것이다."

• 本立道生(본립도생) 근본이 확립되면 도가 발생함. 효와 제는 인仁을 하는 근본이니, 이것을 힘쓰면 인仁의 도가 이로부터 생겨남을 말함.
• 孝弟(효제) 효孝는 부모를 잘 섬기는 것, 제弟는 형과 어른을 잘 섬기는 것. 제弟는 '공경하다〈제悌〉'의 뜻.
• 有子(유자) 중국 춘추시대 말기 노魯나라 사람. 이름 약若, 자 자유子有. 공자의 제자로 공문십철孔門十哲 중 한 사람이다.

有子曰其爲人也孝弟而好犯上者鮮矣不好犯上而好作亂者未之有也君子務本本立而道生孝弟也者其爲仁之本與 論語句甲午春畔於 金泰洙

유자가말하였다그사람됨이형제스러우면서윗사람을범하기를좋아하는자는드므니윗사람은범하기를좋아하지않고서난을일으키기를좋아하는자는있지않다군자는근본을힘쓰니근본이서면도가생겨난다효와제는인을행하는근본일것이다

本立道生 본립도생 29×56cm

47. 富貴不淫 부귀불음
부귀에 현혹되지 말라.

閑來無事復從容 睡覺東窓日已紅 萬物靜觀皆自得 四時佳興與人同
道通天地有形外 思入風雲變態中 富貴不淫貧賤樂 男兒到此是豪雄. 〈程顥詩/秋日偶成〉

秋日偶成	추일우성.
閑來無事復從容	한가로워 하는 일 없이 또 조용하니
睡覺東窓日已紅	졸다 깨어 보니 동창에 해가 이미 붉네.
萬物靜觀皆自得	만물을 정관하니 모두가 자득하였고
四時佳興與人同	사계절의 아름다운 흥취는 사람과 함께 하네.
道通天地有形外	도는 천지의 형체 가진 것 밖으로 통하고
思入風雲變態中	생각은 풍운이 변해가는 속으로 들어가네.
富貴不淫貧賤樂	부귀에 빠져들지 않고 빈천도 즐기니
男兒到此是豪雄	사나이 이에 이르면 이것이 영웅호걸이네.

• 富貴不淫(부귀부음) 부귀에 현혹되지 않음.
• 靜觀(정관) 조용히 사물을 관찰함.
• 自得(자득) 스스로 만족함. 스스로 터득함.
• 程顥(정호. 1032~1085) 중국 송宋의 유학자. 자 백순伯淳. 호 명도明道. 동생 이頤와 함께 이정자二程子로
 불림.

閑來無事復�閑睡覺東窓日已紅萬物靜觀皆自
得四時佳興與人同道通天地有形外思入風雲變
態中富貴不淫貧賤樂男兒到此是豪雄

明道先生詩

한가로위하는일없이조용하니절로깨어나보니동창에해가이미붉게만물을정관
하니모두자득하였고사계절이아름다운흥취는사람과함께하네도는천지의형체가있
는밖으로통하고생각은이변해가는모습산으로들어가며부귀에빠져들지않고
빈천도즐기나니사나이이에이르면이것이영웅호걸이네

계사년가을반송

富貴不淫 부귀불음　　　　　　　　　　　31×65cm

103

 48. 不爭之德 부쟁지덕
싸우지 않는 덕.

善爲士者不武 善戰者不怒 善勝敵者不與
善用人者爲之下 是謂不爭之德 是謂用人之力.《道德經》

善爲士者 不武　　　　　　　　　훌륭한 무사는 무력을 쓰지 않고
善戰者 不怒　　　　　　　　　　싸움을 잘하는 자는 성내지 않으며
善勝敵者 不與　　　　　　　　　적을 잘 이기는 자는 맞대응하지 않으며
善用人者 爲之下　　　　　　　　사람을 잘 쓰는 자는 그의 아래가 된다.
是謂不爭之德　　　　　　　　　이를 일러 싸우지 않는 덕이라 하고
是謂用人之力　　　　　　　　　이를 일러 사람을 쓰는 힘이라 한다.

• 不爭之德(부쟁지덕) 다투지 않는 덕. 상대와 싸우지 않고도 이길 수 있는 능력.
• 用人之力(용인지력) 남을 잘 다룰 줄 아는 힘.

善為士者不武善戰者不
怒善勝敵者不與善用人
者為之下是謂不爭之德
是謂用人之力

道德經句 晩松

훌륭한 무사는 무력을 쓰지않고 싸움을 잘하는 자는
성내지 않으며 적을 이기는 자는 맞서응하지 않으며 사람
을 잘쓰는 자는 그의 아래가 된다 이를 써우지않는 덕이라
하고 사람을 쓰는 힘이라 한다 병신여름 晩松

不爭之德 부쟁지덕

35×40cm

 49. 不愧於天 불괴어천
하늘에 부끄럽지 않게.

孟子曰 君子有三樂 而王天下不與存焉 父母俱存 兄弟無故 一樂也
仰不愧於天 俯不怍於人 二樂也 得天下英才 而敎育之 三樂也.《孟子》

孟子曰	맹자께서 말씀하였다.
君子有三樂	"군자가 세 가지 즐거움이 있는데
而王天下	천하에서 왕 노릇 함은
不與存焉	여기에 들어있지 않다.
父母俱存	부모가 모두 생존해 계시며
兄弟無故	형제가 무고한 것이
一樂也	첫 번째 즐거움이요,
仰不愧於天	위로는 하늘에 부끄럽지 않으며
俯不怍於人	아래로는 사람들에게 부끄럽지 않은 것이
二樂也	두 번째 즐거움이요,
得天下英才而敎育之	천하의 영재를 얻어 교육하는 것이
三樂也	세 번째 즐거움이다."

• 不愧於天(불괴어천) 하늘에 부끄럽지 않음.
• 不怍於人(부작어인) 사람들에게 부끄럽지 않음.
• 三樂(삼락) 군자의 세 가지 즐거움. 곧 부모가 함께 살아 계시고 형제도 무고한 것(가정지락家庭之樂), 하늘이나 남에게 부끄럽지 않은 것(양심지락良心之樂), 천하의 영재를 얻어 이들을 교육하는 것(교육지락敎育之樂).

孟子曰君子有三樂而王天下不與存焉父母
俱存兄弟無故一樂也仰不愧於天俯不怍於
人二樂也得天下英才而教育之三樂也

맹자께서 말씀하셨다 군자가 세가지 즐거움이 있는데 천하에 왕노릇하는것은 이에 더불어 있지않다 부모가 다 살아계시며 형제가 무고 한것이 첫번째 즐거움이오 우러러 하늘에 부끄럽지않으며 굽어 사람들에게 부끄럽지않은것이 두번째 즐거움이오 천하의 영재를 얻어 교육하는 것이 세번째 즐거움이다 갑오년 여름 반송 김태수

不愧於天 불괴어천 32×60cm

50. 不舍晝夜 불사주야
밤낮으로 쉬지 않는구나.

徐子曰 仲尼亟稱於水曰 水哉水哉 何取於水也
孟子曰 原泉混混 不舍晝夜 盈科以後進 放乎四海 有本者如是 是之取爾.《孟子》

徐子曰	서자徐子가 물었다.
仲尼亟稱於水曰	"공자께서 자주 물을 일컬으시며
水哉水哉	'물이로다, 물이로다.'라 하셨는데
何取於水也	물에서 무엇을 취하신 것입니까."
孟子曰	맹자께서 대답하셨다.
原泉混混	"근원이 있는 샘물은 곤곤히 솟아올라
不舍晝夜	밤낮을 그치지 아니하여
盈科以後進	샘 구덩이에 가득 찬 뒤에 흘러나가
放乎四海	사해에 이른다.
有本者如是	학문에 근본 있는 자는 이와 같으니
是之取爾	이것을 취하셨을 뿐이었다."

- 不舍晝夜(불사주야) 밤낮으로 쉬지 않는다는 뜻으로, 끊임없이 부지런히 수양修養하고 연마研磨하여 학문의 근본을 쌓아야 함을 비유.
- 盈科後進(영과후진) 구덩이에 물이 찬 뒤에 나아감. 물이 흐를 때는 조금이라도 오목한 데가 있으면 우선 그 곳을 채우고 흘러가듯, 학문도 속성으로 이루려 하지 말고 차곡차곡 채운 다음 나아가야 함을 이름.
- 仲尼(중니) 공자의 자. 중仲은 둘째의 의미를 가지고 있다.
- 混混(혼혼) 물이 용솟음쳐 나오는 모양.

徐子曰仲尼亟稱於水曰水哉〈〈何取於水也孟子
曰原泉混混〈〈不舍晝夜盈科而後進放乎四海有
本者如是〈〈之取爾 甲午小暑 孟子句 醉松

서자가 물었다 공자께서 자주 물을 일컬으시어 물이여 물이여 하셨는데 물에서 무엇을 취하신 것입니까 맹자께서 말씀하셨다 근원이 있는 샘물은 콸콸 솟아 흘러 밤낮을 그치지 아니하여 범구덩이가 가득찬 뒤에 흘러나가 사해에 이르니 학문에 근본이 있는 자는 이와 같으니 이것을 취하셨을 뿐이었다

不舍晝夜 불사주야

30×46cm

 51. 不貪爲寶 불탐위보
탐하지 않음을 보배로 삼다.

人只一念貪私 便銷剛爲柔 塞智爲昏 變恩爲慘 染潔爲汚 壞了一生人品
故古人以不貪爲寶 所以度越一世.《菜根譚》

人只一念貪私	사람이 한 생각만이라도 사욕을 탐하면
便銷剛爲柔	곧 강직함이 녹아 유약해지고
塞智爲昏	지혜가 막혀 어두워지며
變恩爲慘	은혜로운 마음이 변하여 가혹해지고
染潔爲汚	깨끗함이 물들어 더러워지며
壞了一生人品	한 평생의 인품을 무너뜨린다.
故古人	그러므로 옛 사람들은
以不貪爲寶	탐내지 않는 것을 보배로 삼았으니
所以度越一世	이것이 한 세상을 초월하는 방법이다.

• 以不貪爲寶(이불탐위보) 탐하지 않음을 보배로 삼음. '以以~ 爲爲~'는 '~을 ~으로 삼음'의 뜻.
• 銷剛爲柔(소강위유) 강직함이 녹아 유약해짐. 형용사 유柔가 연계동사 위爲의 보어가 됨.
• 度越一世(도월일세) 한 세상을 삶. 한 세상을 초월함.

人只一念貪私便銷剛爲柔塞智爲昏變恩爲慘染潔爲污
壞一生人品故古人以不貪爲寶所以度越一世 菜根譚句

사람이 한생각만이라도 사욕을 탐하면 문득 강직함이 녹아 유약해지고 지혜가 막
혀어두워지며 은혜로운 마음이 변하여 가혹해지고 깨끗함이 물들어 더러워져서
한평생의 인품을 무너뜨린다 그러므로 옛사람들은 탐하지 않는 것을 보배로 삼
았으니 이것이 한세상을 초월하는 방법이다 갑오년 봄 반송 김태수

不貪爲寶 불탐위보 24×60cm

 ## 52. 不胡亂行 불호란행
어지럽게 함부로 걷지 마라.

踏雪野中去 不須胡亂行

今日我行跡 遂作後人程. 〈休靜詩〉

踏雪野中去	눈 내린 들판을 걸어갈 때
不須胡亂行	함부로 어지러이 걷지를 마라.
今日我行跡	오늘 나의 발자국이
遂作後人程	마침내 뒷사람의 길이 되나니.

• 不胡亂行(불호란행) 어지럽게 함부로 걷지 않는다는 뜻으로, 상식에 벗어나는 행동을 하지 않음을 비유함.

• 後人程(후인정) 뒷사람의 이정표.

• 休靜(휴정. 1520~1604). 조선중기 승려 · 승군장僧軍將. 본관 완산完山, 속성 최씨崔氏, 속명 여신汝信, 아명 운학雲鶴, 자 현응玄應, 호 청허淸虛 · 백화도인白華道人 · 서산대사西山大師 · 묘향산인妙香山人 등. 법명 휴정休靜.

踏雪野中去 不須胡亂行
今日我行跡 遂作後人程

西山大師詩 丙申秋 畔松金泰沐

눈내린들판을걸어갈때함부로어지러이
걷지마라오늘나의발자국이마침내뒷사
람의길이되나니 병신년가을반송김태수

 53. 氷心玉壺 빙심옥호
맑고 깨끗한 마음.

寒雨連江夜入吳 平明送客楚山孤

洛陽親友如相問 一片氷心在玉壺.〈王昌齡詩/芙蓉樓送辛漸〉

芙蓉樓送辛漸	부용루에서 신점辛漸을 보내며
寒雨連江夜入吳	차가운 비 강 따라 밤새 오나라로 들고
平明送客楚山孤	그대 보내는 새벽 초나라 산들이 외롭네.
洛陽親友如相問	낙양의 친구들 내 소식 묻거든
一片氷心在玉壺	한 조각 얼음 같은 마음 옥병에 있다 하게.

• 氷心玉壺(빙심옥호) 얼음같이 맑은 마음이 옥 항아리에 있다는 뜻으로, 마음이 맑고 티 없이 깨끗함.
• 洛陽(낙양) 중국 주周나라 무왕武王이 상商나라 주왕紂王을 주멸誅滅하고 구정九鼎을 옮겨 두었던 곳이 주나라의 수도인 낙읍洛邑인데, 후한後漢이 25년에 이곳에 국도로 정하면서 낙양洛陽으로 고쳤다.
• 王昌齡(왕창령. 698~755) 중국 당나라 시인. 자 소백少伯.

寒雨連江夜入吳平朗送客
楚山孤洛陽親友如相問一
片冰心在玉壺 王昌齡 詩 丙申秋 畔松

차가운 비 강따라 밤새 오나라로 들고 그대를 보내는 새벽 호나
라산들이 외롭네 낙양의 친구들 내 소식 묻거든 한조각열
음 같은 마음 옥병에 있다 하게 병신년 가을 반송 김태수

氷心玉壺 빙심옥호

30×42cm

 54. 舍己從人 사기종인
자기를 버리고 남을 따르다.

不能舍己從人 學者之大病
天下之義理無窮 豈可是己而非人. 《退溪集》

不能舍己從人 자기를 버리고 남을 따를 수 없음은
學者之大病 학자의 큰 병폐이다.
天下之義理無窮 천하의 옳은 이치는 무궁하니
豈可是己而非人 어찌 나만 옳고 남을 그르다 할 수 있겠는가.

• 舍己從人(사기종인) 자신의 생각이나 의견만을 내세우지 않고 다른 사람의 뜻을 따른다는 뜻으로, 타인의
 말과 행동을 본받아 자신의 언행을 바로잡는다는 말. 사舍는 '버리다〈사捨〉'의 뜻.
• 是己而非人(시기이비인) 나를 옳다하고 남을 그르다 함.

不能舍己從人 學者之大病 天下之義理
無窮 豈可是己而非人

退溪先生詩句 醉松

자기를 버리고 남을 따를 수 없음은 학자의 큰 병폐이다
천하의 올바른 이치는 무궁하니 어찌 나만 옳고 남은 그르
다 할 수 있겠는가 계사년 가을 반송 김태수

舍己從人 사기종인 23×42cm

55. 思無邪 사무사
생각은 사특함이 없어야지.

思無邪 毋不敬 只此二句 一生受用
不盡當揭諸壁上 須臾不可忘也.《擊蒙要訣》

思無邪	생각함에 사특함이 없고
毋不敬	공경하지 않음이 없다는
只此二句	단지 이 두 구절은
一生受用	일생 받아써도
不盡	다하지 않으니
當揭諸壁上	마땅히 벽 위에 걸어서
須臾不可忘也	잠깐 동안이라도 잊어서는 안 된다.

• 思無邪(사무사) 생각함에 사특함이 없음.
• 毋不敬(무불경) 공경하지 않음이 없음.
• 擊蒙要訣(격몽요결) 율곡栗谷 이이李珥(1536~1584)가 학문을 시작하는 이들을 가르치기 위하여 편찬한 책. 입지立志 · 혁구습革舊習 · 지신持身 · 독서讀書 · 사친事親 · 상제喪制 · 제례祭禮 · 거가居家 · 접인接人 · 처세處世로 구성되었다.

思無邪毋不敬只此二句一生
受用不盡當揭諸壁上須臾不
可忘也 擊蒙要訣句 甲午夏 畔松

생각함에 사악함이 없고 공경하지 않음이 없다는 단지 이 두
구절은 일생동안 받아써도 다하지 않으니 마땅히 벽위에 걸
어서 잠깐동안 이라도 잊어서는 안된다

思無邪 사무사 29×40cm

 56. 舍生取義 사생취의
삶을 버리고 의를 취하다.

孟子曰 魚我所欲也 熊掌亦我所欲也
二者不可得兼 舍魚而取熊掌者也
生亦我所欲也 義亦我所欲也
二者不可得兼 舍生而取義者也.《孟子》

孟子曰	맹자께서 말씀하였다.
魚我所欲也	"물고기도 내가 원하는 바요
熊掌亦我所欲也	곰발바닥도 내가 원하는 바이지만
二者不可得兼	이 두 가지를 겸하여 얻을 수 없다면
舍魚	물고기를 버리고
而取熊掌者也	곰 발바닥을 취하겠다.
生亦我所欲也	삶도 내가 원하는 바요
義亦我所欲也	의도 내가 원하는 바이지만
二者不可得兼	이 두 가지를 겸하여 얻을 수 없다면
舍生而取義者也	삶을 버리고 의를 취하겠다."

• 舍生取義(사생취의) 삶을 버리고 의를 취함. 목숨을 버릴지언정 옳은 일을 함. 사숨는 '버리다〈사捨〉'의 뜻.

孟子曰魚我所欲也熊掌亦我所欲
也二者不可得兼舍魚而取熊掌也生
亦我所欲也義亦我所欲也二者不可
得兼舍生而取義者也 孟子句 晦松

맹자께서 말씀하셨다 물고기도 내가원하는 바요 웅장
도내가원하는바지만 이들을 겸하여 얻을수없다면
물고기를 버리고 웅장을 취하겠소 삶도 내가원
하는 바요 의로도 내가 원하는 바지만 이들을 겸하여 얻
을수없다면 삶을 버리고 의를 취하겠다

명자구 갑오년 봄 반송 김태수

舍生取義 사생취의 31×35cm

121

57. 四海兄弟 사해형제
천하 사람들은 모두 형제.

司馬牛憂曰 人皆有兄弟 我獨亡 子夏曰 商 聞之矣 死生有命 富貴在天
君子敬而無失 與人恭而有禮 四海之內 皆兄弟也 君子何患乎無兄弟也.《論語》

司馬牛憂曰	사마우司馬牛가 걱정하면서 말하였다.
人皆有兄弟 我獨亡	"남들은 다 형제가 있는데 나만이 없구나."
子夏曰	자하가 말하였다.
商聞之矣	"나(상商)는 듣기로
死生有命	'생과 사는 명에 달려 있고
富貴在天	부와 귀는 하늘에 달려 있다.' 하였다.
君子敬而無失	군자가 공경하고 잘못이 없으며
與人恭而有禮	남과 더불어 공손하고 예가 있다면
四海之內 皆兄弟也	사해의 안이 다 형제이니
君子何患乎無兄弟也	군자가 어찌 형제가 없음을 걱정하겠는가."

• 四海兄弟(사해형제) 천하의 사람들이 모두 형제라는 뜻으로, 세상의 모든 사람들이 형제와 같이 친하게
　 지내야 한다는 의미. 사해四海는 온 세상을 일컬음.
• 我獨亡(아독무) 나만이 없음. 무亡는 '없다'의 뜻.
• 商(상) 복상卜商. 자하子夏의 이름.

司馬牛憂曰人皆有兄弟我獨亡子夏曰商
聞之矣死生有命富貴在天君子敬而無失
恭而有禮四海之內皆兄弟也君子何患乎
無兄弟也 論語句 丙申秋晬松金秦沫

사마우가 걱정하면서 남들은 다 형제가 있는데 나만
없구나 자하가 말하였다 내가 들으니 생과 사는 명에 달려
부와 귀는 하늘에 달려 있다 하였다 군자가 공경하고 잘못이 없
으며 남과 더불어 공손하고 예가 있다면 사해의 안이 다 형제이니
군자가 어찌 형제가 없음을 근심하겠는가 병신가을 반송

四海兄弟 사해형제

35×45cm

123

 ## 58. 死後稱美 사후칭미
죽은 뒤에 아름답다 하네.

人之愛正士 好虎皮相似
生則欲殺之 死後方稱美.〈曺植/偶吟〉

偶吟 우연히 읊음.
人之愛正士 사람들 바른 선비 사랑하는 것이
好虎皮相似 범 가죽 좋아하는 것과 서로 비슷하네.
生則欲殺之 생전에는 그를 죽이려 하다가도
死後方稱美 죽은 뒤에 비로소 아름답다 일컫네.

• 死後稱美(사후칭미) 생전에는 헐뜯다가 죽은 뒤에 비로소 칭찬함.
• 曺植(조식, 1501~1572) 조선중기 학자. 본관 창녕昌寧, 자 건중健中, 호 남명南冥, 시호 문정文貞. 여러 차
 례 벼슬이 내려졌으나 성리학 연구와 후진 양성에 전념하였다.

人之愛正士好虎皮
相似生則欲殺之死
後方稱美 南冥先生詩 邛松

사람들바른선비사랑하는것이범가죽좋
아하는것과비슷하에생전에는죽이려하다
가도죽은뒤에는비로소아름답다일컫네

남명선생시병신년여름반송김리수

死後稱美 사후칭미

29×35cm

 59. 相敬如賓 상경여빈
서로 공경하기를 손님처럼 하라.

夫婦之倫 二姓之合 內外有別 相敬如賓
夫道和義 婦德柔順 夫唱婦隨 家道成矣 《四字小學》

夫婦之倫	부부의 인륜은
二姓之合	두 성씨가 합한 것이니
內外有別	남편과 아내는 분별이 있고
相敬如賓	서로 공경하기를 손님처럼 해야 한다.
夫道和義	남편의 도리는 온화하고 의로운 것이요
婦德柔順	부인의 덕은 유순한 것이다.
夫唱婦隨	남편이 선창하고 부인이 따르면
家道成矣	집안의 도가 이루어 질 것이다.

• 相敬如賓(상경여빈) 부부가 서로 손님처럼 공경함.
• 夫唱婦隨(부창부수) 남편이 주장하고 아내가 이에 따름, 가정에서 부부 화합의 도리를 이름.
• 四字小學(사자소학) 저자 미상으로 우리나라에서 편찬되었으며, 소학小學을 바탕으로 아동들이 알기 쉬운 내용을 뽑아서 만든 책으로, 사자일구四字一句로 되어 있다.

夫婦之倫二姓之合內外有別
相敬如賓夫道和義婦德柔順
夫唱婦隨家道成矣

四字小學句
甲午夏畔松

부부의인륜은두성씨가합한것이니남편과아내는분별이있
고서로공경하기를손님처럼해야한다남편의도리는온화하
고의로운것이요부인의덕은유순한것이다남편이선창하고
인이이에따르면집안의도가이루어질것이다 갑오여름 반송

 60. 上善若水 상선약수
최고의 선은 물과 같다.

上善若水 水善利萬物 而不爭
處衆人之所惡 故幾於道.《道德經》

上善若水 최상의 선은 물과 같다.
水善利萬物 물은 만물을 잘 이롭게 하고도
而不爭 다투지 않고
處衆人之所惡 모든 사람이 싫어하는 곳에 있다.
故幾於道 그러므로 도에 가깝다.

• 上善若水(상선약수) 최고의 선은 물과 같다는 뜻으로, 모든 것을 이롭게 하면서도 다투지 않으며 항상 낮은 데로 임하는 물의 덕을 일컬음.
• 處衆人之所惡(처중인지소오) 뭇 사람이 싫어하는 곳에 처함. 오惡는 '미워하다, 싫어하다'의 뜻.

上善若水水善利萬物而不爭
處衆人所惡故幾於道

道德經句

최상의선은물과같다물은
만물을이롭게하지만다툭
지않으며모든사람이싫어
하는곳에처한다구래모로도
에가깝다 계사년겨울반송새기고쓰다

上善若水 상선약수 27×48cm

 61. 惜言如金 석언여금
말 아끼기를 황금같이 하라.

惜言如金 韜跡如玉
淵默沈靜 矯詐莫觸
斂華于衷 久而外燭. 〈李德懋/晦箴〉

晦箴	회잠.
惜言如金	말 아끼기를 황금같이 하고
韜跡如玉	자취 감추기를 옥같이 하며
淵默沈靜	깊이 침묵하고 고요히 침잠하여
矯詐莫觸	허위와 접촉하지 마라.
斂華于衷	빛남을 속에 거두어들이면
久而外燭	오래되면 밖으로 빛 나니라.

• 惜言如金(석언여금) 말 아끼기를 황금같이 함.
• 韜跡如玉(도적여옥) 자취 감추기를 옥같이 함.
• 晦箴(회잠) 어두운 곳에서 자신을 갈고 닦아서 빛내자는 잠언箴言. 잠箴은 한문 문체의 하나로 경계하는
 뜻을 서술한 글.
• 矯詐(교사) 남을 속이거나 기만함.
• 李德懋(이덕무. 1741~1793) 조선후기 학자. 본관 전주全州, 자 무관懋官, 호 형암炯庵 · 아정雅亭 · 청장관
 青莊館.

惜言如金韜跡如玉淵黙
沈靜矯詐莫觸劍華于衷
久而外燭
雅亭先生晦箴

말아끼기를 황금같이하고 자취 감추기를 옥같이
하여 깊이침묵하고 고요히 침잠하여 허위와 거짓
하지마라 빛남을 속에 거두어들이면 오래되면 밖
으로 빛나니라 갑오여름 빈농김태수

惜言如金 석언여금

30×45cm

62. 惜寸陰 석촌음
촌음을 아껴라.

讀書可以悅親心 勉爾孜孜惜寸陰
老矣無能徒自悔 頭邊歲月苦駸駸. 〈李集詩/長兒遊學佛國寺以詩示之〉

長兒遊學佛國寺 以詩示之 불국사에서 공부하는 큰 아이에게 시를 지어 보이다.
讀書可以悅親心 독서는 어버이의 마음을 기쁘게 하니
勉爾孜孜惜寸陰 너는 시간을 아껴서 부지런히 공부하라.
老矣無能徒自悔 늙어서 무능하면 공연히 후회만 하게 되니
頭邊歲月苦駸駸 머리맡의 세월은 괴롭도록 빠르기만 하느니라.

• 惜寸陰(석촌음) 짧은 시간을 아끼다. 촌음寸陰은 아주 짧은 시간.
• 孜孜(자자) 부지런함. 부지런히 힘쓰는 모양.
• 遊學(유학) 고향을 떠나 객지에서 공부함.
• 駸駸(침침) 나아감이 썩 빠름.
• 李集(이집. 1672~1747) 조선후기 학자. 본관 진성眞城, 자 백생伯生, 호 세심재洗心齋 · 수월헌水月軒.

讀書可以悅親心 勉爾孜孜惜寸
陰 老矣無能徒自悔 頭邊歲月
苦駸駸

遁村先生詩 甲午春 春群松

독서는어버이의마음을기쁘게하나니는시간을아껴서부
지런히공부하라늙어서무능하면공연히후회만하게
되니머리맡의세월은괴롭도록빨리가만하느니라

63. 先憂後樂 선우후락
근심은 먼저 즐거움은 뒤에.

居廟堂之高 則憂其民 處江湖之遠 則憂其君 是進亦憂 退亦憂
然則何時而樂耶 其必曰 先天下之憂而憂 後天下之樂而樂歟. 〈范仲淹/岳陽樓記〉

居廟堂之高	묘당의 높은 곳에 거하면
則憂其民	백성들을 걱정하고
處江湖之遠	강호의 먼 곳에 처하면
則憂其君	임금을 근심하니
是進亦憂	이는 나가도 또한 근심이요
退亦憂	물러나도 또한 근심하는 것이다.
然則何時而樂耶	그렇다면 어느 때나 즐거워하겠는가.
其必曰	그 반드시 말하기를
先天下之憂而憂	"천하 사람들이 근심하기에 앞서 근심하고
後天下之樂而樂歟	천하 사람들이 즐거워 한 뒤에 즐거워할 것이도다."

- 先憂後樂(선우후락) 세상의 근심할 일은 남보다 먼저 근심하고 즐거워할 일은 남보다 뒤에 즐거워함. 곧 지사志士나 어진 사람의 마음.
- 廟堂(묘당) 종묘宗廟와 명당明堂이라는 뜻으로, 조정朝廷을 일컬음.
- 江湖(강호) 강과 호수. 문인이나 선비가 은거하는 곳.
- 岳陽樓記(악양루기) 중국 송宋나라 정치가이며 학자인 범중엄范仲淹(989~1052)이 지은 글.

居廟堂之高則憂其民處江湖之遠則憂其君是進
亦憂退亦憂然則何時而樂耶其必曰先天下之憂而憂
後天下之樂而樂歟 岳陽樓記句 稷

묘당의 높은 곳에 거하면 백성들을 걱정하고 강호의 먼 곳에 거하면 임금을
근심하나니는 나아가도 근심이오 물러가도 근심하는 것이다 그렇다면 어느 때
나 즐거워 하겠는가 그반드시 천하사람들이근심하기에 앞서 근심하고 천하
사람들이 즐거워 한 뒤에 즐거워 할 것이다 갑오년봄 반송김태수

先憂後樂 선우후락 29×57cm

135

64. 歲不我延 세불아연
세월은 나를 기다려 주지 않는다.

勿謂今日不學而有來日
勿謂今年不學而有來年
日月逝矣 歲不我延
嗚呼老矣 是誰之愆. 〈朱熹/勸學文〉

勿謂今日不學 而有來日	오늘 배우지 않고 내일이 있다고 말하지 말며
勿謂今年不學 而有來年	금년에 배우지 않고 내년이 있다고 말하지 말라.
日月逝矣	해와 달은 가니
歲不我延	세월은 나를 기다려 주지 않는다.
嗚呼老矣	아 늙었구나.
是誰之愆	이 누구의 허물인가.

• 歲不我延(세불아연) 세월은 나로 하여 늦추지 않음.
• 日月逝矣(일월서의) 세월이 흘러 감. 일월日月은 세월을 이름.
• 學文(학문) 주역周易 · 서경書經 · 시경詩經 · 춘추春秋 · 예禮 · 악樂 등의 시서詩書 · 육예六藝를 배우는 것.
• 朱熹(주희. 1130~1200) 중국 송宋나라 유학자. 주자학朱子學을 창도하였으며 주자朱子라 일컬음. 자 원회
　元晦 · 중회仲晦, 호 회암晦庵 · 회옹晦翁 · 운곡산인雲谷山人 · 창주병수滄洲病叟 · 둔옹遯翁 등.

勿謂今日不學而有來日勿謂今年不學而有來年
日月逝矣歲不我延嗚呼老矣是誰之愆

오늘배우지않으면서내일이있다고말하지말며금년에배우지않으면
서내년이있다고말하지말라해와달은가고세월은나를기다려주지
않는다아늙었구나이누구의허물인가 계사늦가을 반송김태우

歲不我延 세불아연 23×53cm

65. 歲寒松柏 세한송백
한겨울 소나무와 잣나무.

子曰 歲寒然後 知松柏之後彫也. 《論語》

子曰	공자께서 말씀하셨다.
歲寒然後	"날씨가 추워진 뒤에야
知松柏之後彫也	소나무와 잣나무가 뒤늦게 시듦을 알 수 있다."

- 歲寒松柏(세한송백) 추운 겨울의 소나무와 잣나무. 어려움이 닥쳐도 변치 않는 선비의 굳은 지조와 절개.
- 後彫(후조) 뒤늦게 시듦. 추운 겨울이 와도 푸름을 유지하는 송백은 다른 나무에 비해 잘 시들지 않는다는 뜻. 조彫는 '시들다〈조凋〉'의 뜻.

子曰 歲寒 然後 知
松柏 之後 凋也

論語句 丙申立冬 艸衣 金泰沖

공자께서 말씀하셨다 날씨가 아주 추워진 뒤에
야 그 나무와 잣나우가 뒤늦게 시듦을 알
수 있다 병신년 겨울 반송 김태수

歲寒松柏 세한송백 25×31cm

 ## 66. 小隙沈舟 소극침주
작은 틈이 배를 침몰시킨다.

關尹子曰 勿輕小事 小隙沈舟 勿輕小物
小蟲毒身 勿輕小人 小人賊國.《關尹子》

關尹子曰	관윤자가 말하였다.
勿輕小事	작은 일을 소홀히 하지 말라
小隙沈舟	조그마한 틈이 배를 가라앉힌다.
勿輕小物	미물이라고 경시하지 말라
小蟲毒身	작은 벌레가 몸을 상하게 한다.
勿輕小人	소인을 가벼이 보지 말라
小人賊國	소인이 나라를 해친다.

- 小隙沈舟(소극침주) 조그마한 틈으로 물이 새어들어 배가 가라앉는다는 뜻으로, 작은 일을 게을리 하면 큰 재앙이 닥치게 됨을 비유함.
- 關尹子(관윤자) 중국 주周나라의 철학자이며 관리였던 윤희尹喜가 지은 책. 중국의 사상문헌으로 신선神仙, 방술方術과 불교 교리를 혼합한 내용이다.

勿輕小事小隙沈舟勿輕
小物小蟲毒身勿輕小人
小人賊國 朝尹子句 丙申秋畔松

작은일을 소홀히하지말라 조그마한 틈이 배를 가라앉힌다 미물이라고 경시하지말라 작은 벌레가 몸을 상하게 한다 소인을 가벼보지말라 소인이 나라를 해친다 병신년 가을 반송

小隙沈舟 소극침주

67. 笑而不答 소이부답
웃음 지으며 말이 없네.

問余何事栖碧山 笑而不答心自閑
桃花流水杳然去 別有天地非人間. 〈李白詩/山中問答〉

山中問答	산중문답.
問余何事栖碧山	나에게 무슨 일로 푸른 산에 사는가 물으니
笑而不答心自閑	웃으며 답하지 않지만 마음은 절로 한가롭네.
桃花流水杳然去	복사꽃 물에 흘러 아득히 가니
別有天地非人間	별천지이지 인간세상이 아니네.

• 笑而不答(소이부답) 웃을 뿐 말을 하지 않음. 자족自足하며 산 속에 사는 즐거움을 미소로 답함.
• 別有天地(별유천지) 속계를 떠난 특별한 경지에 있다는 뜻으로, 별세계別世界를 말함.
• 李白(이백. 701~762) 중국 당唐나라 시인. 자 태백太白, 호 청련거사靑蓮居士. 두보杜甫를 시성詩聖이라 칭하는데 대하여 시선詩仙으로 일컬음.

問余何事棲碧山笑而不答心自閑桃花流水杳然去別有天地非人間 李白詩 山中問答

나에게 무슨 일로 푸른 산에 사는가 물으니 웃으며 답하지 않지만
마음은 절로 한가롭네 복사꽃 물에 흘러 아득히 가니 별천지
이지 인간세상이 아니네 계사년 경운반초 김태수

笑而不答 소이부답 28×53cm

143

68. 消除惡念 소제악념
나쁜 생각을 떨어내다.

心有是非知己反 口無長短及人家

消除惡念霜前葉 培養善端雨後芽.〈辛夢參詩/偶吟〉

偶吟 우음.

心有是非知己反 내 자신 옳고 그름 돌아볼 줄 알아야 하고

口無長短及人家 남의 장단 이러니 저러니 말하지 말아야지.

消除惡念霜前葉 서리 앞에 잎 지듯이 나쁜 생각 떨어내고

培養善端雨後芽 비온 뒤 풀 자라듯 착한 마음 길러야지.

• 消除惡念(소제악념) 나쁜 생각을 떨어냄.

• 培養善端(배양선단) 착한 마음을 기름.

• 辛夢參(신몽삼. 1648~1711) 조선후기 성리학자. 본관 영산靈山, 호 일암一庵, 자 성삼省三.

養善端而後萌

及人家消除惡念霜寄葉培

心有是非知己反口世長短

一庵先生詩胖松

내 자신 옳고 그름 돌아볼줄 알아야 하고 남의 장단 이러니

더러니 말아야지 러니 앞에 잎 지듯 나쁜 생각 꽉 떨어내고 버온

뒷물 씻듯 착한 마음 길러야지 병신년 가을 빤솔

消除惡念 소제악념

28×42cm

 69. 修身齊家 수신제가
 수신제가.

古之欲明明德於天下者 先治其國
欲治其國者 先齊其家 欲齊其家者 先修其身.《大學》

古之欲明明德於天下者	옛날에 밝은 덕을 천하에 밝히고자 하는 자는
先治其國	먼저 그 나라를 다스리고
欲治其國者	그 나라를 다스리고자 하는 자는
先齊其家	먼저 그 집안을 가지런히 하고
欲齊其家者	그 집안을 가지런히 하고자 하는 자는
先修其身	먼저 그 몸을 닦는다.

• 修身齊家(수신제가) 자기의 몸을 닦고 집안을 잘 다스림.
• 明明德(명명덕) 밝은 덕을 밝힘.
• 大學(대학) 사서四書의 하나. 공자의 손자 자사子思가 지었다고 함. 삼강령三綱領 팔조목八條目으로 구성
 되어 있으며, 삼강령은 명명덕明明德·친민親民·지어지선止於至善이며, 팔조목은 격물格物·치지致知·
 성의誠意·정심正心·수신修身·제가齊家·치국治國·평천하平天下이다.

古之欲明明德於天下者先
治其國欲治其國者先齊其
家欲齊其家者先修其身

大學句 丙申仲秋畔松金泰洙

옛날에 밝은 덕을 천하에 밝히고자 하는 자는 먼저 그 나라를 다스리고 그 나라를 다스리고자 하는 자는 먼저 그 집안을 가지런히 하고 그 집안을 가지런히 하고자 하는 자는 먼저 그 몸을 닦는다 병신년 가을 반송 김태수

修身齊家 수신제가

30×42cm

70. 守義方外 수의방외
의를 지켜 밖을 바르게 하다.

君子主敬以直所內 守義以方其外 敬立而直內 義形而外方
義形於外 非在外也 敬義旣立 其德盛矣 不期大而大矣
德不孤也 無所用而不周 無所施而不利 孰爲疑乎.《近思錄》

君子主敬以直其內	군자는 경을 힘써 그 안을 곧게 하고
守義以方其外	의를 지켜 그 밖을 방정方正하게 한다.
敬立而內直	경이 서면 안이 곧아지고
義形而外方	의가 나타나면 밖이 방정해지니
義形於外	의는 밖에 나타나는 것이지
非在外也	밖에 있는 것은 아니다.
敬義旣立	경과 의가 이미 서면
其德盛矣	그 덕은 성대해진다.
不期大而大矣	크기를 기약하지 않아도 커지니
德不孤也	덕은 외롭지 않은 것이다.
無所用而不周	쓰는 곳마다 두루 하지 않음이 없으며
無所施而不利	베푸는 곳마다 이롭지 않음이 없으니
孰爲疑乎	누가 의심하겠는가.

• 守義方外(수의방외) 의義를 지켜 밖을 방정方正하게 함.
• 主敬直內(주경직내) 경敬을 힘써 안을 곧게 함.
• 德不孤(덕불고) 덕이 있는 사람은 외롭지 않음. 남에게 덕을 베풀며 사는 사람은 반드시 세상에서 인정을
 받게 됨을 이름.

君子主敬而直其内守義而方其外敬立而内
直義形而外方義形於外非在外也敬義既立
其德盛矣不期大而大矣德不孤也無所用而
不周無所施而不利孰為疑乎
近思錄句

군자는 경을 힘써 그 안을 곧게하고 의를 지켜 그 밖을 방정하게 한다 경이 서면 안
이 곧아지고 의가 나타나면 밖이 방정해 진다 의는 밖에 나타나는 것이지 밖에 있는 것
이 아니다 경과 의가 이미 서면 그 덕은 성대해진다 크기를 기약하지 않아도 커지며
덕은 외롭지 않으니 다쓰는 곳 마다 두루 하지 아니함이 없으며 베푸는 곳마다 이롭
지 않음이 없으니 그 누가 의심하겠는가 갑오년 봄 반송 김태수 써 기고쓰다

守義方外 수의방외 40×60cm

 71. 水滴石穿 수적석천
낙수물이 바위를 뚫는다.

繩鋸木斷 水滴石穿 學道者 須加力索
水到渠成 瓜熟蒂落 得道者 一任天機.《菜根譚》

繩鋸木斷	실톱으로도 나무를 자를 수 있고
水滴石穿	물방울도 돌을 뚫을 수 있으니
學道者	도를 배우는 사람은
須加力索	모름지기 힘을 다해 찾아야 할 것이다.
水到渠成	물이 모이면 개천을 이루고
瓜熟蒂落	참외는 익으면 꼭지가 떨어지니
得道者	도를 얻으려는 사람은
一任天機	모든 것을 하늘의 기운에 맡겨야할 것이다.

• 水滴石穿(수적석천) 물방울이 돌을 뚫음. 작은 힘이라도 끊임없이 노력하면 성공할 수 있음을 비유함.
• 繩鋸木斷(승거목단) 실톱으로 나무를 자름.
• 水到渠成(수도거성) 물이 흐르는 곳에 도랑이 생긴다는 뜻으로, 조건이 성숙되면 일은 자연히 이루어짐.
• 瓜熟蒂落(과숙체락) 오이가 익으면 꼭지가 자연히 떨어진다는 뜻으로, 조건이 성숙되면 일은 쉽게 이루어짐.
• 天機(천기) 모든 조화造化를 꾸미는 하늘의 기밀機密, 하늘의 뜻.

繩鋸木斷水滴石穿學道者須
加力索水到渠成瓜熟蒂落得
道者一任天機 菜根譚句 登之秋畔松

톱으로도 나무를 자를 수 있고 물방울도 돌을 뚫을 수 있으니 도를 배우는 사람은 모름지기 힘을 다해 찾아야 할 것이다 물이 모이면 개천을 이루고 참외는 익으면 꼭지가 떨어지나니 도를 얻으려는 사람은 모든 것을 하늘의 기운에 맡겨야 할 것이다

채근담 구절 사년 가을 받용 김태수 새기고 쓰다

水滴石穿 수적석천　　　　　　　　　　30×46cm

 ## 72. 水積魚聚 수적어취
물이 깊어지면 물고기가 모여든다.

欲致魚者先通水 欲致鳥者先樹木
水積而魚聚 木茂而鳥集.《淮南子》

欲致魚者 先通水	물고기를 잡고자 하는 자는 먼저 물을 통하게 하고
欲致鳥者 先樹木	새를 잡고자 하는 자는 먼저 나무를 심는다.
水積而魚聚	물이 깊어지면 물고기들이 모여들고
木茂而鳥集	나무가 우거지면 새들이 날아든다.

- 水積魚聚(수적어취) 물이 깊어지면 물고기들이 모여듦. 덕이 있으면 사람이 모여듦을 비유.
- 木茂鳥集(목무조집) 나무가 우거지면 새들이 날아듦.
- 欲致魚者先通水 欲致鳥者先樹木(욕치어자선통수 욕치조자선수목) 물고기가 이르게 하고 싶거든 먼저 물길을 트고, 새가 오게 하고 싶거든 먼저 나무를 심음.

欲致魚者先通水欲致鳥
者先樹木水積而魚聚木
茂而鳥集

淮南子句 丙申秋畔松

물고기를 잡고자 하는 사람은 먼저 물을 통하게
하고 새들을 잡고자 하는 사람은 먼저 나무를 심는다
물이 깊어지면 물고기들이 모여들고 나무가 우거지
면 새들이 날아든다 병신년 가을 반송 김태수

水積魚聚 수적어취

30×38cm

153

73. 食無求飽 식무구포
먹음에 배부름을 구하지 않는다.

子曰 君子食無求飽 居無求安 敏於事而愼於言
就有道而正焉 可謂好學也已. 《論語》

子曰	공자께서 말씀하셨다.
君子食無求飽	"군자는 먹음에 배부름을 구하지 않으며
居無求安	거함에 편안함을 구하지 않으며
敏於事而愼於言	일을 민첩히 하고 말을 삼가며
就有道而正焉	도가 있는 데에 나아가 질정質正한다면
可謂好學也已	학문을 좋아한다고 이를 만하다."

• 食無求飽(식무구포) 먹음에 배부름을 구하지 않음.
• 居無求安(거무구안) 거함에 편안함을 구하지 않음.
• 敏事愼言(민사신언) 일을 민첩히 하고 말을 삼감.
• 好學(호학) 학문을 좋아함.

子曰君子食無求飽居無求安敏於事而愼於
言就有道而正焉可謂好學也己 壬辰秋睥松

공자께서 말씀하셨다 군자가 먹음에 배부름을 구하지 않으
며거처함에 편안함을 구하지 않으며 일을 민첩하게 하고 말을 삼
가며 도가 있는 데에 나아가 질정한다면 학문을 좋아 한다고 이
를만 하다 논어구 임진년 가을 반농 김태수

食無求飽 식무구포 31×45cm

155

74. 愼獨 신독
홀로 있을 때를 삼가다.

莫見乎隱 莫顯乎微 故君子愼其獨也.《中庸》

莫見乎隱 숨겨진 것보다 더 잘 드러나는 것이 없고
莫顯乎微 작은 것보다 더 잘 나타나는 것이 없으니
故君愼其獨也 그러므로 군자는 그 홀로 있을 때를 삼가는 것이다.

- 愼獨(신독) 홀로 있을 때도 도리에 어긋나는 행동이나 생각을 하지 않음.
- 莫見乎隱(막현호은) 숨겨진 것보다 더 잘 드러나는 것은 없음. 홀로 있을 때 더욱 조심하고 경계하여야 함을 이름. '막莫~호乎~'는 '~보다 더 ~한 것은 없다'는 뜻으로 최상급비교이다.
- 莫顯乎微(막현호미) 작은 것보다 더 잘 나타나는 것이 없음.

莫見乎隱莫顯乎微
故君子愼其獨也

中庸句 丙申大雪节 畔松 金泰洙

숨겨진 것보다 잘 드러나는 것이 없으며 작은
것보다 잘 나타나는 것이 없으니 그러므로
는 그홀로를 삼가는 것이다

병신겨울 반송

愼獨 신독 31×35cm

157

 75. 身在畫圖 신재화도

이 몸이 그림 속에 있도다.

秋陰漠漠四山空 落葉無聲滿地紅
立馬溪橋問歸路 不知身在畫圖中. 〈鄭道傳詩/訪金居士野居〉

訪金居士野居	김거사의 별장을 찾아서.
秋陰漠漠四山空	가을 구름 아득하고 온 산은 고요한데
落葉無聲滿地紅	지는 잎은 소리 없이 땅에 가득 붉네.
立馬溪橋問歸路	시내 다리에 말을 세우고 길을 묻나니
不知身在畫圖中	이 몸이 그림 속에 있는 줄 모르네.

- 身在畫圖(신재화도) 몸이 그림 속에 있음. 그림은 아름다운 자연의 표현.
- 居士(거사) 벼슬을 하지 않고 은거해 있는 선비. 출가出家하지 않은 남자의 불명佛名 밑에 붙이는 칭호.
- 野居(야거) 시골에서 삶. 시골의 별장.
- 立馬溪橋問歸路(입마계교문귀로) 시내 다리에 말을 세우고 길을 물음. 단풍으로 물든 산에 도취되어 순간 길을 잃고 자신에게 물음, 곧 단풍으로 물든 산이 아름답다는 표현.
- 鄭道傳(정도전. 1342~1398) 여말선초麗末鮮初 정치가 · 학자. 본관 봉화奉化, 자 종지宗之, 호 삼봉三峯.

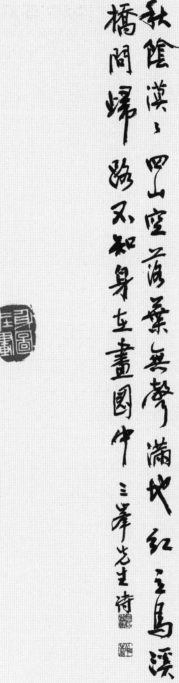

秋館漢漢　四山空落葉無聲　滿地紅　鳥溪
橋間婦　路不知身在畫圖中　三峯先生詩

가을 구름 아득 하고 온 산은 고요 한데 지는 잎은 소리없이 땅
에 가득 붉네 시내다리에 말 몰고 길손은 몰라 나 몸이고
림 속에 있는 줄을 모르데 계사겨울 반송 김태수

身在畫圖 신재화도　　　　　　　　　　　　　25×45cm

 76. 愼終如始 신종여시
끝까지 신중하기를 처음처럼.

慮必先事 而申之以敬 愼終如始
終始如一 夫是之謂大吉.《荀子》

慮必先事 심사숙고는 반드시 일에 앞서하고

而申之以敬 거듭 조심하며

愼終如始 끝까지 신중하기를 처음처럼 하여

終始如一 끝과 처음이 한결같아야한다.

夫是之謂大吉 이를 대길이라 한다.

• 愼終如始(신종여시) 끝까지 신중하기를 처음처럼 함.
• 慮必先事(여필선사) 심사숙고는 반드시 일에 앞서 함.
• 終始如一(종시여일) 처음부터 끝까지 한결같음.
• 大吉(대길) 크게 길함. 썩 좋음.

憲必先事而申之以敬慎終如始終始如一夫是之謂大吉 荀子句丙申初胖杉

심사숙고는 반드시 일에 앞서 하고 거듭 조심하며 끝들까지 신중하기를 처음처럼 하며 끝과 처음이 한결같아야 한다 이를 대길 이라 한다 병신년 가을 반송 김태수

愼終如始 신종여시

27×40cm

 77. 心廣體胖 심광체반

마음이 넓어지고 몸이 편안하다.

富潤屋 德潤身 心廣體胖 故君子必誠其意. 《大學》

富潤屋	부는 집을 윤택하게 하고
德潤身	덕은 몸을 윤택하게 하니
心廣體胖	〈덕이 있으면〉 마음이 넓어지고 몸이 펴진다.
故君子必誠其意	그러므로 군자는 반드시 그 뜻을 성실히 하는 것이다.

• 心廣體胖(심광체반) 마음이 넓어지고 몸이 편안함.
• 德潤身(덕윤신) 덕은 몸을 윤택하게 함.
• 誠其意(성기의) 그 뜻을 성실히 함. 스스로를 속이지 않는 것.〈무자기毋自欺〉

富潤屋德潤身心廣體
胖故君子必誠其意

大學有丙申秋胖松金泰洙

부는 집을 윤택하게 하고 덕은 몸을 윤택하게 하니
마음이 넓어져 차고 몸이 펴진다 그러므로 군자는 반드시
그 뜻을 성실히 하는 것이다 병신년 가을 반송

心廣體胖 심광체반

29×35cm

78. 心和氣平 심화기평

마음이 온화하고 기질이 평온하다.

性燥心粗者 一事無成
心和氣平者 百福自集.《菜根譚》

性燥心粗者　　　　　　　　　성질이 조급하고 마음이 거친 사람은
一事無成　　　　　　　　　　　한 가지 일도 이룸이 없고
心和氣平者　　　　　　마음이 온화하고 기질이 평온한 사람은
百福自集　　　　　　　　　　　많은 복이 저절로 모여든다.

• 心和氣平(심화기평) 마음이 온화하고 기질이 평온함.
• 百福自集(백복자집) 많은 복이 저절로 모여듦.

性燥心粗者一事無成
心和氣平者百福自集

菜根譚句 丙申仲秋眸杉金泰洙

성질이 조급하고 마음이 거친 사람은 한가지 일도
이룸이 없고 마음이 온화하고 기질이 평온한 사람
은 모든 복이 절로 모여든다 명선가을 빤송

心和氣平 심화기평

27×35cm

 79. 十年磨劍 십년마검

십 년 동안 한 자루 칼을 갈다.

十年磨一劍 霜刃未曾試

今日把似君 誰有不平事.〈賈島詩/劍客〉

劍客 검객.

十年磨一劍 십 년 동안 한 자루 칼을 갈아왔으나

霜刃未曾試 서릿발 같은 칼날 아직 써 보지 않았네.

今日把似君 오늘 이 칼을 그대에게 주노니

誰有不平事 누가 불평하는 일이 있겠는가.

• 十年磨劍(십년마검) 십 년을 두고 칼 한 자루를 간다는 뜻으로, 어떤 목적을 위해 때를 기다리며 준비를
 게을리 하지 않는다는 뜻.
• 把似君(파사군) 칼을 그대에게 주다. 파把는 생략된 목적어 검劍을 동사 앞으로 끌어내는 역할을 함. 사似
 는 '드리다, 주다'의 뜻.
• 劍客(검객) 검술에 능통한 사람.
• 賈島(가도. ?779~843) 중국 당唐나라 시인. 자 낭선浪仙, 호 갈석산인碣石山人, 승명僧名 무본無本.

十年磨一劒霜刃未
曾試今日把似君誰
有不平事

賈島詩甲午夏畔松

십년동안 한 자루 칼을 갈아

서릿발 같은 칼날 일찍이 써보지 못했네

오늘 이를 그대에게 주노니

누가 불평하는 일이 있겠는가

十年磨劍 십년마검

22×35cm

80. 安分無辱 안분무욕
분수에 편안하면 욕됨이 없다.

安分身無辱 知機心自閑
雖居人世上 却是出人間.《明心寶鑑》

安分身無辱　　　　　　　분수에 편안하면 몸에 욕됨이 없을 것이요
知機心自閑　　　　　　　기미를 알면 마음이 저절로 한가할 것이다.
雖居人世上　　　　　　　　　　　　비록 인간 세상에 살더라도
却是出人間　　　　　　　　　도리어 인간 세상을 벗어나는 것이다.

• 安分無辱(안분무욕) 분수에 편안하면 몸에 욕됨이 없음.
• 知機(지기) 기미나 낌새를 알아차림.
• 出人間(출인간) 인간세상을 벗어남, 초연한 삶을 누림.

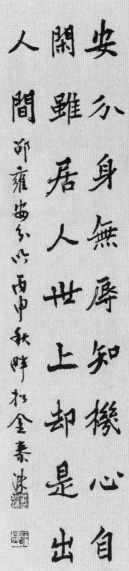

安分身無辱 知機心自
閑 雖居人世上 却是出
人間 邵雍安分吟 丙申秋畔松金泰洙

분수에 편안하면 몸에 욕됨이 없을 것이오
기미를 알면 마음 이 저절로 한가할 것이라
비록 인간 세상에 살지만도 도리어 인간 세상
에 벗어나게 됨과 평신년 가을 반송 김태수

安分無辱 안분무욕

30×35cm

 81. 愛民爲國 애민위국
백성을 사랑하고 나라를 위하다.

時來天地皆同力 運去英雄不自謀
愛民正義我無失 爲國丹心誰有知. 〈全琫準/絶命詩〉

絶命詩 절명시.
時來天地皆同力 때가 오면 하늘과 땅도 힘을 함께하지만
運去英雄不自謀 운이 가니 영웅도 자신을 도모하지 못하는구나.
愛民正義我無失 백성을 사랑하는 정의를 내 잃지 않았으니
爲國丹心誰有知 나라 위한 단심을 누가 알아주리오.

• 愛民爲國(애민위국) 백성을 사랑하고 나라를 위함.
• 絶命詩(절명시) 목숨을 끊기 전에, 목숨이 끊어지기 전에 지은 시.
• 丹心(단심) 가슴 속에서 우러나는 정성스러운 마음.
• 全琫準(전봉준. 1855~1895) 조선말기 동학농민운동 지도자. 본관 천안天安, 초명 명숙明淑, 호 해몽海夢.
 별명 녹두장군綠豆將軍.

時来天地皆同力運去英雄不
自謀愛民正義我無失爲國丹
心誰有知 全奉華將軍絶命詩 甲午春醉松

때가오면하늘과땅도힘을함께하지만
운이가면영웅도
자신을도모하지못하비백성을사랑하는정의는내잃지
않았으니나라별한단심을누가알아주리

愛民爲國 애민위국 25×42cm

171

 82. 良藥苦口 양약고구
좋은 약은 입에 쓰다.

孔子曰 良藥苦於口 而利於病
忠言逆於耳 而利於行.《孔子家語》

孔子曰	공자께서 말씀하셨다.
良藥苦於口	좋은 약은 입에 쓰지만
而利於病	병에는 이롭고,
忠言逆於耳	충성스러운 말은 귀에는 거슬리지만
而利於行	행동에 이롭다.

• 良藥苦口(양약고구) 좋은 약은 입에 씀.
• 忠言逆耳(충언역이) 바른 말은 귀에 거슬림.

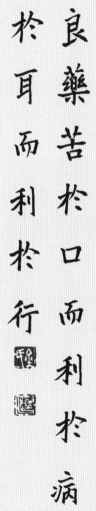

孔子曰 良藥苦於口而利於病
忠言逆於耳而利於行

공자께서 말씀하셨다 좋은 약은 입에 쓰지만 병에 이롭고 충성스
런말은 귀에거슬리나 행동에 이롭다 밝으며 흐름반송

良藥苦口 양약고구 21×40cm

83. 言貴乎簡 언귀호간
말은 간단하게.

古之道 言貴乎簡 言所以宣意也 奚取乎簡哉
言其所可言 不言其所不可言而已.〈尹鑴/言說〉

古之道	옛날의 도는
言貴乎簡	말은 간단하게 하는 것을 귀하게 여겼다.
言所以宣意也	말은 자신의 뜻을 펼치는 수단인데
奚取乎簡哉	무엇 때문에 간단하게 하려는 것이겠는가.
言其所可言	말할 만한 것을 말하고
不言其所不可言而已	말해서는 안 되는 것을 말하지 않을 따름이다.

• 言貴乎簡(언귀호간) 말은 간단하게 하는 것을 귀하게 여김.
• 言所可言(언소가언) 말할 만한 것을 말함.
• 奚取乎簡哉(해취호간재) 어찌 간단함을 취하는가. 乎는 '~을'의 뜻.
• 尹鑴(윤휴. 1617~1680) 조선후기 문신. 본관 남원南原, 초명 갱鍞, 자 희중希仲, 호 백호白湖·하헌夏軒.

古之道言貴乎簡言所以宣
意也奚取乎簡裁言其所可
言不言其所不可言而已

白湖先生言說丙申秋晔松金春洙書

옛날의 도리는 말은 간단하게 하는 것을 귀히 여겼다 말은
뜻을 펴는 수단인데 무엇 때문에 간단하게 하려는 것
이겠는가 말할 만한 것을 말하고 말해서는 안되는 것을 말하
지 않아야 하기 때문이다 병신년 가을 반송 김태수

言貴乎簡 언귀호간

32×42cm

 84. 與民由之 여민유지
백성과 함께 하다.

居天下之廣居 立天下之正位 行天下之大道 得志 與民由之
不得志 獨行其道 富貴不能淫 貧賤不能移 威武不能屈 此之謂大丈夫.《孟子》

居天下之廣居	천하의 넓은 집(인仁)에 거처하며
立天下之正位	천하의 바른 자리(의禮)에 서며
行天下之大道	천하의 대도(예義)를 행하여
得志	뜻을 얻으면
與民由之	백성과 더불어 말미암고
不得志	뜻을 얻지 못하면
獨行其道	홀로 그 도를 행하여
富貴不能淫	부귀가 마음을 방탕하게 하지 못하며
貧賤不能移	빈천이 절개를 바꾸게 하지 못하며
威武不能屈	위무가 지조를 굽히게 할 수 없는 것
此之謂大丈夫	이를 대장부라 이른다.

• 與民由之(여민유지) 뜻을 얻으면 백성과 함께 함.
• 天下之廣居(천하지광거) 천하의 넓고 편안한 거처. 인仁을 비유함.
• 獨行其道(독행기도) 뜻을 얻지 못하면 홀로 수신의 도를 행함.

居天下之廣居居
天下之正位行天下
之大道得志與民由
之不得志獨行其
道富貴不能淫貧
賤不能移威武不能
屈此之謂大丈夫

孟子句甲午之夏蓄陣松毅

천하의 넓은 집에 거하며 천하의 바른 자리에 서며 천하의 큰 도를 행하여
뜻을 얻으면 백성과 말미암고 뜻을 얻지 못하면 홀로 그 도를 행하여
귀가마음을 방탕하게 할 수 없으며 빈천이 절개를 바꾸게 할 수 없으며 위무
가지조를 굽히게 할 수 없는 것 이를 대장부라 이른다

與民由之 여민유지

29×52cm

 85. 鳶飛魚躍 연비어약
솔개는 날고 고기는 뛰네.

人間萬事摠悠悠 獨向淸江理釣舟
霽月光風眞自得 鳶飛魚躍儘同流
倦來岸幘靑山夕 興到携筇赤葉秋
雲物四時供氣像 從知吾道在滄洲.〈洪柱世詩/西湖漫興〉

西湖漫興 서호 만흥.
人間萬事摠悠悠 인간 만사가 다 느긋하니
獨向淸江理釣舟 홀로 맑은 강을 향해 낚시 배 띄우네.
霽月光風眞自得 밝은 달과 맑은 바람은 참으로 스스로 얻고
鳶飛魚躍儘同流 솔개가 날고 고기가 뛰며 다 함께 흐르네.
倦來岸幘靑山夕 피곤하여 노을 진 청산에 두건 젖히고
興到携筇赤葉秋 흥이 나면 가을 단풍에 지팡이 짚고 가네.
雲物四時供氣像 사계절 경치와 기상을 함께하니
從知吾道在滄洲 나의 도가 창주滄洲에 있음을 알겠네.

• 鳶飛魚躍(연비어약) 하늘에 솔개가 날고 연못에 물고기가 뛰놂. 본성대로 생동감 넘치게 활동함.
• 霽月光風(제월광풍) 갠 날의 달과 맑은 바람. 맑고 밝은 인품을 비유함.
• 滄洲(창주) 맑고 푸른 물가. 은자隱者가 사는 곳. 강호江湖.
• 漫興(만흥) 저절로 일어나는 흥취.
• 洪柱世(홍주세. 1612~1661) 조선중기 문신. 본관 풍산豊山, 자 숙진叔鎭, 호 정허당靜虛堂.

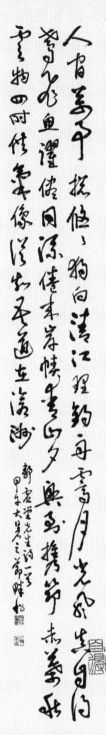

鳶飛魚躍 연비어약　　　　　　　33×65cm

86. 煙含落照 연함낙조
물안개 노을 머금고.

衝炎暫出漢江湄 忽有靑山入我詩
湖水正容靑雀舫 仙郎皆自白雲司
煙含落照低津樹 風引輕陰度酒巵
取樂却愁軒騎動 嚴城回首月如眉. 〈許筠詩/僚友泛舟東湖晚歸〉

僚友泛舟東湖晚歸	동료들과 동호에서 뱃놀이하고 늦게 돌아오다.
衝炎暫出漢江湄	뙤약볕 맞으며 한강 가에 잠깐 나가니
忽有靑山入我詩	문득 청산이 내 시에 들어오네.
湖水正容靑雀舫	호수에는 조각배 바로 떠 있고
仙郎皆自白雲司	선랑들은 모두 형조에서 왔네.
煙含落照低津樹	물안개는 놀 머금어 나루 숲에 머물러 있고
風引輕陰度酒巵	바람은 엷은 그늘 끌어 술잔을 넘어가네.
取樂却愁軒騎動	즐거움에 도리어 돌아가기 싫어지는데
嚴城回首月如眉	존엄한 성에 고개 돌리니 달이 눈썹 같네.

- 煙含落照(연함낙조) 물안개가 노을을 머금음. 곧 아름다운 풍경.
- 風引輕陰(풍인경음) 바람은 엷은 그늘을 끎. 곧 시원함.
- 取樂(취락) 즐김.
- 僚友(요우) 같은 일자리에서 일하는 같은 계급階級의 벗. 동료同僚인 벗.
- 白雲司(백운사) 추관秋官, 즉 형조나 사헌부 등의 관아를 이름.
- 許筠(허균. 1569~1618) 조선중기 문신. 본관 양천陽川, 자 단보端甫, 호 교산蛟山・학산鶴山・성소惺所・
 백월거사白月居士.

衝裳磐出漢江湄忽夯青山入眼詩
仙路住自白雲司樞舎落興低津栖
禾東吾琵軒跡岫素媒月巖如眉

甲午大暑為蒼師松

한강변 맞으며 한 강 가에 잠시 나가기 문득 청산이 나의 시에 들어 오는구나 호수에는 초각
배 바로 떠 있었고 선량들은 모두 형호에서 나왔도다 물 안개는 눌어 나루 숲에 어울고
바람은 여래은 그눌 끝은 넘어 가는 구나 춘 거움에 도리어 돌아 가기 싫어 지는
데 높은 성에 고개 돌리 니 달이 눈썹 같두나

갑오년 여름 반송 김해수

煙含落照 연함낙조 33×65cm

87. 英雄造時 영웅조시
영웅이 때를 만들도다.

丈夫處世兮 蓄志當奇 時造英雄兮 英雄造時 北風其冷兮 我血則熱
慷慨一去兮 必屠鼠賊 凡我同胞兮 毋忘功業 萬歲萬歲兮 大韓獨立. 〈安重根/哈爾濱歌〉

丈夫處世兮	장부가 세상에 처함이여
蓄志當奇	뜻을 품음이 마땅히 크도다.
時造英雄兮	시대가 영웅을 만듦이여
英雄造時	영웅이 시대를 만들도다.
北風其冷兮	북풍의 차가움이여
我血則熱	내 피는 뜨겁도다.
慷慨一去兮	강개하여 한 번 떠남이여
必屠鼠賊	반드시 쥐새끼 같은 도적을 죽이리라.
凡我同胞兮	우리 동포여
毋忘功業	공업을 잊지 말지어다.
萬歲萬歲兮	만세, 만세
大韓獨立	대한 독립이로다.

• 英雄造時(영웅조시) 영웅이 때를 만든다는 뜻으로, 때를 기다리는 것이 아니라 영웅은 스스로 그 때를 만든다는 말.
• 哈爾濱歌(합이빈가) 김택영金澤榮(1850~1927. 조선말기 학자. 본관 화개花開, 자 우림于霖, 호 창강滄江, 당호 소호당주인韶濩堂主人)의《소호당집韶濩堂集》의 〈안중근安重根傳〉에 실려 있다.
• 安重根(안중근. 1879~1910) 한말韓末 독립운동가. 본관 순흥順興, 아명 응칠應七. 1909년 10월 26일 하얼빈역에서 이토히로부미를 사살했다. 이듬해 2월 사형을 선고받고 뤼순감옥에서 복역하다 3월 26일 세상을 떠났다. 옥중에서 〈동양평화론〉을 집필했다.

丈夫處世兮 當志當奇 時造英雄兮 英雄
造時 北風其冷兮 我血則熱 慷慨一去兮 必
屠鼠賊 凡我同胞兮 毋忘功業 萬歲萬歲兮
大韓獨立 安重根義士哈尔濱歌 丙申冬晬松

장부가 세상에 처함이여 뜻을 품음이 마땅히 크도다 시대가
영웅을 만듦이며 영웅이니 대를 만들도다 북풍의 차가움
이여 내 피는 뜨겁도다 강개하여 한번 떠남이여 반드시 쥐새끼
같은 도적을 죽이리라 우리 동포여 공업을 잊지 말지어다
만세 만세며 대한독립이로다 병신년 겨울 반송 김태수

英雄造時 영웅조시

34×42cm

88. 盈而能損 영이능손
가득 차면 덜어내라.

移爾所蓄 納人之腹 汝盈而能損 故不溢
人滿而不省 故易仆. 〈李奎報/樽銘〉

樽銘	준명.
移爾所蓄	너가 저축한 것을 옮겨다
納人之腹	사람의 뱃속에 넣는다.
汝盈而能損	너는 가득 차면 덜어내므로
故不溢	넘치지 않는데
人滿而不省	사람은 가득 차도 덜지 않으므로
故易仆	엎어지기가 쉽다.

• 盈而能損(영이능손) 가득 차면 덜어냄.
• 樽銘(준명) 술통에 새김. 명銘은 기물에 글을 새겨 넣는다는 뜻.
• 滿而不省(만이불생) 가득 차도 덜지 않음. 생省은 '덜다, 줄이다'의 뜻.

穀不可當納人之腹汝毒而能損故

又溢人滿而又省故易仆 白雲居士樓銘

너가 지극한 것을 옮겨다 바람 의 뱃 속에 넣는 다
너는 가득 차면 덜 어 비 워 로 넘 치 지 않는 데 사 람
은 가득 차도 덜 지 않으 므 로 넘어 지 기 쉽 다

이 규 보 선 생 좀 명 병 신 년 가 을 반 송 김 태 수

盈而能損 영이능손

27×35cm

 89. 屋漏無愧 옥루무괴
방구석에 있을 때에도 떳떳하게.

人知猶易獨知難　雷雨雲星一念間
如令屋漏常無愧　苦行何須入雪山. 〈李震相詩/謹獨〉

謹獨 　　　　　　　　　　　　　　　　홀로일 때를 삼가다.

人知猶易獨知難 　　　　　남 앞에선 쉬워도 나만 아는 일에선 어려워
雷雨雲星一念間 　　　　　한 생각 하는 사이에 별별 생각 다 든다.
如令屋漏常無愧 　　　　　방구석에 있을 때에도 떳떳할 수 있다면
苦行何須入雪山 　　　　　구태여 설산에서 고행할 것 뭐 있겠나.

• 屋漏無愧(옥루무괴) 혼자 방 구석진 곳에 앉아 있어도 양심에 부끄러움이 없게 함. 옥루屋漏는 방의 서북
　귀퉁이로 집 안에서 가장 깊숙하여 어두운 곳, 사람의 눈에 잘 보이지 않는 구석진 곳.
• 李震相(이진상. 1818~1886) 조선말기 학자. 본관 성산星山, 자 여뢰汝雷, 호 한주寒洲.

人知猶易獸知難雷雨雲星
一念間如今屋漏常無愧苦
行何須入雪山 寒洲先生詩
松

남 앞에서 뒤위도 나만이 아는 일에선 어려워 한생각하는 사이에
별별생각이 나듯 다방구녁에 있을 때에도 떳떳할 수 있다면구
해여설산에 너니 그청활것뒤 있겠나 병신봄 반동 김태수

屋漏無愧 옥루무괴　　　　　　　　　　　　　27×42cm

 90. 溫故知新 온고지신
옛 것을 익혀서 새 것을 알다.

君子尊德性而道問學 致廣大而盡精微 極高明而道中庸
溫故而知新 敦厚以崇禮 是故居上不驕 爲下不倍.《中庸》

君子尊德性	군자는 덕성을 높이고
而道問學	학문으로 길을 삼으며
致廣大	넓고 큼에 이르되
而盡精微	정교하고 세밀함을 다하며
極高明	높고 밝음을 지극히 하되
而道中庸	중용으로 길을 삼으며
溫故而知新	옛 것을 익혀서 새 것을 알며
敦厚以崇禮	돈독히 하고 두터운 것으로 예를 높인다.
是故 居上不驕	그러므로 윗자리에 거해서는 교만하지 않고
爲下不倍	아랫사람이 되어서도 배반하지 않는다.

• 溫故知新(온고지신) 옛 것을 익히고, 그것을 미루어 새 것을 앎.
• 敦厚崇禮(돈후숭례) 돈독히 하고 두터운 것으로 예를 높임.

君子尊德性而道問學致廣大而盡精微
極高明而道中庸溫故而知新敦厚以崇
禮是故居上不驕為下不倍 中庸句

군자는 덕성을 높이고 학문으로 길을 삼으며 넓고 큼에 이르되 정교히 하고 세밀
함을 다하며 높고 밝음을 지극히 하되 중용으로 길을 삼으며 옛것을 익혀서
새것을 알며 돈독하고 두터운 것으로 예를 높인다 그러므로 윗자리에 거해서는
교만하지 않고 아랫사람이 되어서도 배반하지 않는다 갑오년 봄밤 ...

溫故知新 온고지신

34×52cm

91. 樂山樂水 요산요수

물을 좋아하고 산을 좋아하다.

子曰 知者樂水 仁者樂山

知者動 仁者靜 知者樂 仁者壽.《論語》

子曰	공자께서 말씀하였다.
知者樂水	"지혜 있는 사람은 물을 좋아하고
仁者樂山	어진 사람은 산을 좋아하며
知者動	지자는 동적이고
仁者靜	인자는 정적이며
知者樂	지자는 낙천적이고
仁者壽	인자는 장수한다."

• 樂山樂水(요산요수) 산을 좋아하고 물을 좋아함. 지혜 있는 자는 물과 같이 막힘이 없으므로 물을 좋아하고, 어진 자는 의리에 밝고 산과 같이 중후하여 변하지 않으므로 산을 좋아한다는 뜻.

子曰 知者樂水 仁者樂山 知者
動 仁者靜 知者樂 仁者壽 論語句

공자께서 말씀하셨다 지자는 물을 좋아하고 인자는 산을 좋아하며 지자는 동적이고 인자는 정적이며 지자는 즐기고 인자는 오래 산다 계사경을 반송 새기고 쓰다

樂山樂水 요산요수 27×47cm

92. 欲速不達 욕속부달
빨리 하고자 하면 도달하지 못한다.

子夏爲莒父宰 問政 子曰 無欲速 無見小利
欲速則不達 見小利則大事不成.《論語》

子夏爲莒父宰	자하가 거보莒父의 읍재邑宰가 되어
問政	정사를 묻자,
子曰	공자께서 말씀하셨다.
無欲速	"빨리 하려고 하지 말고
無見小利	조그만 이익을 보지 말아야 한다.
欲速則不達	속히 하려고 하면 도달하지 못하고
見小利則大事不成	조그만 이익을 보면 큰일을 이루지 못한다."

• 欲速不達(욕속부달) 빨리 하고자 하면 도달하지 못함. 어떤 일을 급하게 하면 도리어 이루지 못함.
• 莒父宰(위거부재) 거보莒父는 읍邑 규모의 노魯나라의 고을 이름. 재宰는 읍재邑宰로, 중국에서는 재宰·대부大夫·윤尹·공公이라 했는데, 노魯와 위衛나라는 재宰, 진晉나라는 대부大夫, 초楚나라는 공公·윤尹이라 하였음.

子夏爲莒父宰 問政 子曰 無欲速
世見小利 欲速則不達見小利則大
事不成 論語句 丙申 秋 畔松

자하가 거보의 읍재가 되어 정사를 묻자 공자
께서 말씀하셨다 속히 하려고 하지말고 작은
이익을 보지말아야 한다 속히 하려고 하면 도
달하지못하고 작은 이익을 보면 큰일을 이루
지 못한다 병신년 가을 반송 김태수

欲速不達 욕속부달

35×35cm

93. 月白風淸 월백풍청
밝은 달 맑은 바람.

臨溪茅屋獨閑居 月白風淸興有餘
外客不來山鳥語 移床竹塢臥看書. 〈吉再詩/述志〉

述志 술지.
臨溪茅屋獨閑居 시냇가 초가에서 한가히 지내니
月白風淸興有餘 달 밝고 바람 맑아 흥취가 넉넉하네.
外客不來山鳥語 찾아오는 손님은 없고 산새들 지저귀고
移床竹塢臥看書 대나무 언덕에 책상을 옮겨 책을 보노라.

• 月白風淸(월백풍청) 달은 빛나고 바람은 맑음, 곧 달 밝은 가을밤.
• 閑居(한거) 한가하고 조용하게 삶. 하는 일 없이 집에 한가히 있음.
• 述志(술지) 뜻을 기술함.
• 吉再(길재. 1353~1419) 여말선초麗末鮮初 성리학자. 고려삼은高麗三隱의 한 사람. 본관 해평海平, 자 재보
 再父, 호 야은冶隱 · 금오산인金烏山人.

歐溪茅屋狗閒居月白風清興有餘如客不來
山鳥況移床坤塢臥看書 冶隱先生詩閑居

시냇가 초가에서 한가히 지내나니 달 밝고 바람 맑아 흥취가 넉넉하네 찾아오는 손님은 없고 산새들 지저귀고 대나무 언덕에 책상 옮겨 누워 책을 보노라 계사경자 반송 김태수

月白風清 월백풍청　　　　　　　　　　　　　　　　28×51cm

94. 榴房作盃 유방작배
석류 쪼개 술잔 만들고.

松下柴門相向開 秋陽終日在蒼苔
殘蟬葉冷鳴鳴抱 一鳥庭空啄啄來
粉甘葛笋咬爲筆 核爛榴房剖作盃
朱柿千林鄰舍富 悔從初寓未曾栽. 〈黃玹詩/偶成〉

偶成 우연히 이루다.
松下柴門相向開 솔 아래 사립짝은 서로 마주해 열려 있고
秋陽終日在蒼苔 가을볕은 종일 푸른 이끼를 비추네.
殘蟬葉冷鳴鳴抱 초가을 매미는 시든 잎 새 안고 울어대고
一鳥庭空啄啄來 외론 새는 빈 뜰에 와서 먹이를 쪼네.
粉甘葛笋咬爲筆 분말 달콤한 칡 순을 씹어서 붓을 만들고
核爛榴房剖作盃 씨 곱게 익은 석류를 쪼개서 술잔을 만드네.
朱柿千林鄰舍富 온 숲 붉은 감나무인 이웃집은 부자로다
悔從初寓未曾栽 처음에 이사해서 심지 않은 게 후회스럽네.

• 葛笋爲筆(갈순위필) 칡 순을 씹어서 붓을 만듦.
• 榴房作盃(유방작배) 석류를 쪼개서 술잔을 만듦.
• 黃玹(황현. 1855~1910) 구한말舊韓末 시인·학자. 본관 장수長水, 자 운경雲卿, 호 매천梅泉. 1910년 일본
 에 국권을 강탈당하자 망국의 울분에 자결自決함.

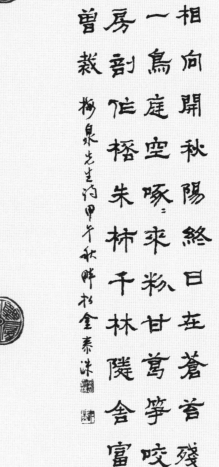

松下柴門相向開秋陽終日在蒼苔殘蟬
葉冷鳴鳴抱一鳥庭空啄來粉甘蔦箏咬鳥
筆椽爛榴房劊餡棓朱柿千林隙舍富悔
逆初寓未曾裁

梅泉先生约 甲午秋胖松金泰洙

술아래사립짝은서로마주헤열려있고가을볕은온종일푸른이끼를
비추는데초가울매미는잎새안고우는외롭매먹고를또네본말한취순을썰어서붓을만들고써솝개일은석류를또
깨서수술잔을만드네온술이붉은감나무인이웃집은부자로다애당초감
나무섬지않은께추회스럽네 갑오년가을반송김태수

95. 有生之樂 유생지락
살아있는 즐거움.

天地有萬古 此身不再得 人生只百年 此日最易過
幸生其間者 不可不知有生之樂 亦不可不懷虛生之憂.《菜根譚》

天地有萬古　　　　　　　　　하늘과 땅은 만고에 있으나
此身不再得　　　　　　　　　이 몸은 다시 얻지 못하고
人生只百年　　　　　　　　　인생은 다만 백년뿐이로되
此日最易過　　　　　　　　　오늘이 가장 지나가기 쉽다.
幸生其間者　　　　　　　　　다행히 그 사이에 태어난 사람은
不可不知有生之樂　　　　　　살아있는 즐거움을 알지 못해서도 안 되며
亦不可不懷虛生之憂　　　　　또한 헛되이 사는 근심을 품지 않을 수 없다.

• 有生之樂(유생지락) 살아있는 즐거움. 이 세상에 태어난 즐거움.
• 虛生之憂(허생지우) 인생을 헛되이 사는 근심.

天地有萬古此身不再得人生
只百年此日最易過幸生其間
者不可不知有生之樂亦不可
不懷虛生之憂 菜根譚句 丙申夏 眸松

하늘과 땅은 만고에 있으나 이 몸은 다시 얻지 못하고 인생은 단지 백
년뿐이로되 이 날이 가장 거나가기 쉽거나 이사이에 태어난 나됨
으로서나는 즐거움을 알지 못하고 또한 헛되이 나는 큰심
을 품지않을수없다 병신년 여름 眸松 김태수

有生之樂 유생지락

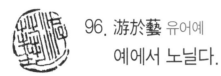

96. 游於藝 유어예
예에서 노닐다.

子曰 志於道 據於德 依於仁 游於藝.《論語》

子曰	공자께서 말씀하셨다.
志於道	"도에 뜻을 두며
據於德	덕을 굳게 지키며
依於仁	인에 의지하며
游於藝	예에 노닐어야 한다."

- 游藝(유예) 유游는 사물을 완상하여 성정에 알맞게 함, 예藝는 예禮·악樂의 글과 사射·어御·서書·수數
 의 법法.
- 志道(지도) 지志는 마음이 지향해 가는 것, 도道는 인륜과 일상생활을 하는 사이에 마땅히 행하여야할 것.
- 據德(거덕) 거據는 꼭 잡아 지킴, 덕德은 곧 도를 행하여 마음에 얻는 것.
- 依仁(의인) 의依는 떠나지 않음, 인仁은 사욕私慾이 모두 없어져 심덕心德이 온전한 것.

子曰志扵道擄扵德
依扵仁游扵藝

論語句 松堂

공자께서 말씀하셨다 도에 뜻을 두며
덕을 굳게 지키며 인에 의지하며 예에
노닐어야 한다 병신년 겨울 반송 김태수

游於藝 유어예

25×35cm

 97. 隱居求志 은거구지
숨어살면서 뜻을 구하다.

孔子曰 見善如不及 見不善如探湯 吾見其人矣 吾聞其語矣
隱居以求其志 行義以達其道 吾聞其語矣 未見其人也.《論語》

孔子曰 공자께서 말씀하셨다.
見善如不及 "선을 보면 미치지 못할 듯이 하며
見不善如探湯 불선을 보면 끓는 물을 더듬는 것처럼 한다고 하였으니
吾見其人矣 나는 그러한 사람을 보았고
吾聞其語矣 그러한 말을 들었다.
隱居以求其志 숨어살면서 그 뜻을 구하고
行義以達其道 의를 행하며 그 도를 행하는 것을
吾聞其語矣 나는 그러한 말만 들었고
未見其人也 그러한 사람은 보지 못하였다."

• 隱居求志(은거구지) 숨어살면서 그 뜻을 구함. 숨어 살며 덕을 수양함.
• 行義達道(행의달도) 의를 행하며 그 도를 행함. 세상에 나가 이상을 실천함.
• 見善如不及(견선여불급) 착한 일을 보면 미치지 못한 듯이 함. 힘써 착한 일을 해야 함. 여如는 '같게 하다'의 뜻.

孔子曰見善如不及見不善如探湯
吾見其人矣未聞其語矣隱居以求
其志行義以達其道吾聞其語矣
未見其人也 論語句 丙申歲暮畔松

공자께서 말씀하셨다 불선을 보면 끓는 물을 더듬는 것 거럼 한다고
하며 불선을 보면 끓는 물을 더듬는 것 거럼 한다고
하였으니 나는 그런 사람을 보았고 그러한 말을 들
었다 숨어살면서 그 뜻을 구하고 의를 행하며 도를
행하는 것을 나는 그러한 말은 들었고 그러한 사람은
보지못하였다 병신년 겨울 반송 김태수

隱居求志 은거구지

35×35cm

 98. 恩義廣施 은의광시
은혜와 의리를 널리 베풀어라.

恩義廣施 人生何處不相逢
讐怨莫結 路逢狹處難回避. 《明心寶鑑》

恩義廣施	은혜와 의리를 널리 베풀어라
人生何處	사람이 어느 곳에 살든
不相逢	서로 만나지 않으랴.
讐怨莫結	원수와 원한을 맺지 마라
路逢狹處	길이 좁은 곳에서 만나면
難回避	회피하기 어렵다.

• 恩義廣施(은의광시) 은혜와 의리를 널리 베풂.

恩義廣施人生何處不
相逢讐怨莫結路逢狹
處難回避 明心寶鑑句 丙申夏 畔松

은혜와 의리를 널리 베풀어라 사람이 어느 곳에선
들서로 만나지 않으랴 원수와 원한을 맺지 말라
길이 좁은 곳에서 만나면 회피하기 어려우니라

병신년 초여름 畔松 김래수

恩義廣施 은의광시 28×35cm

99. 意淨心淸 의정심청
뜻이 고요하면 마음이 맑아진다.

心虛則性現 不息心而求見性 如撥波覓月
意淨則心淸 不了意而求明心 如索鏡增塵. 《菜根譚》

心虛則性現	마음이 비면 본성이 나타나나니
不息心	마음을 쉬지 않고
而求見性	본성보기를 구함은
如撥波覓月	물결을 헤치고 달을 찾음과 같다.
意淨則心淸	뜻이 고요하면 마음이 맑아지나니
不了意	뜻을 밝게 하지 않고
而求明心	마음 밝기를 구함은
如索鏡增塵	거울을 찾아 먼지를 더함과 같다.

- 意淨心淸(의정심청) 뜻이 고요하면 마음이 맑아짐.
- 心虛性現(심허성현) 마음이 비면 본성이 나타남.
- 見性(견성) 본래 자신이 가지고 있는 본성을 깨달아서 보고 아는 것.

心虛則性現不息心而求見性如撥波覓月
意淨則心明不了意而求明心如索鏡增塵
菜根譚句

마음이비면본성이나타나니마음을쉬지않고본성보기를
구하면물결을헤치고달을찾음과같고뜻이고요하면마
음이맑아지나니뜻을밝게하지않고마음밝기를구함은거
울을찾아면진을더함과같다 임진경을반송써기고쓰다

意淨心清 의정심청 26×53cm

207

100. 以文會友 이문회우
학문으로써 벗을 모으다.

曾子曰 君子以文會友 以友輔仁.《論語》

曾子曰	증자가 말씀하였다.
君子以文會友	"군자는 학문으로써 벗을 모으고
以友輔仁	벗으로써 인을 돕는다."

- 以文會友(이문회우) 학문으로써 벗을 모음.
- 以友輔仁(이우보인) 벗으로써 인을 도움.
- 曾子(BC. 505~436) 춘추시대春秋時代 노魯나라 유학자. 이름 삼參, 자 자여子與, 공자의 제자로 높이어 증자曾子라 함. 공자의 덕행과 학설을 정통으로 조술祖述하여 이를 공자의 손자 자사子思에게 전함.

曾子曰
君子以
文會友
以友輔仁

論語句
醉松

증자가 말씀
하셨다 군자
는 글로써 벗
을 모으고 그벗
으로써 인을
돕는다

병신가을 반송

以文會友 이문회우　　　　　　18×42cm

101. 一視同仁 일시동인
하나로 보아 똑같이 사랑하다.

天者日月星辰之主也 地者草木山川之主也 人者夷狄禽獸之主也 主而暴之
不得其爲主之道矣 是故聖人 一視而同仁 篤近而擧遠. 〈韓愈/原人〉

天者 日月星辰之主也	하늘은 일월성신의 주인이요
地者 草木山川之主也	땅은 초목산천의 주인이요
人者 夷狄禽獸之主也	사람은 이적과 금수의 주인이니
主而暴之	주인이 난폭하게 한다면
不得其爲主之道矣	주인 된 도리를 못하는 것이다.
是故聖人	이런 까닭에 성인은
一視而同仁	하나로 보아 똑같이 사랑하고
篤近而擧遠	가까운 것을 돈독히 하면서도 먼 것을 드는 것이다.

• 一視同仁(일시동인) 하나로 보아 똑같이 사랑함. 누구나 차별 없이 대함.
• 原人(원인) 당송팔대가唐宋八大家의 한 사람인 한유韓愈(768~824)가 지은 '오원五原'〈원도原道 · 원성原性 · 원훼原毀 · 원인原人 · 원귀原鬼〉중 한 편으로 논변류論辨類의 글.

天者日月星辰之主也地者草木山川
之主也人者夷狄禽獸之主也主而暴
之不得其為主之道矣是故聖人一視
而同仁薦近而舉遠 原人句癸己菊秋畔松

하늘은 일월성신의 주인이요 땅은 초목산천의 주인이요 사람은 이적
과 금수의 주인이니 주인이 난폭하게 한다면 주인 된 도리를 못하는 것
이다 이런 까닭에 성인은 하나로 보아 똑같이 사랑하고 가까운 것을 돈독
히 하면서도 먼 것을 드는 것이다 계사년 가을 반송 김태수

一視同仁 일시동인　　　　　　　　　　　28×50cm

 102. 一切唯心造 일체유심조
　　　일체유심조.

若人欲了知 三世一切佛

應觀法界性 一切唯心造.《華嚴經/偈頌》

若人欲了知	만일 사람들이
三世一切佛	삼세 일체의 부처를 알고자 한다면
應觀法界性	마땅히 법계의 본성이
一切唯心造	모두가 마음의 짓는 바에 달려있음을 보아야 한다.

- 一切唯心造(일체유심조) 모든 것은 오로지 마음이 지어내는 것임을 뜻하는 불교 용어.
- 三世(삼세) 과거, 현재, 미래. 전생前生, 금생수生, 내생來生.
- 偈頌(게송) 부처의 공덕이나 가르침을 찬탄하는 노래.
- 華嚴經(화엄경) 석가釋迦가 깨달음의 내용을 설법한 경문經文. 불교의 가장 높은 교리가 됨.

若人欲了知三世一切佛
應觀法性界一切唯心造

華嚴經句丙申仲秋畔書金泰洙

만일사람들이삼세일체의부처를알고자한다면
마땅히법게의본성이모두마음이짓고자하는바에달
려있음을보아야한다 병선년가을반송김태수

一切唯心造 일체유심조

27×39cm

 103. 一片丹心 일편단심
　　　 일편단심.

此身死了死了 一百番更死了
白骨爲塵土 魂魄有也無
向主一片丹心 寧有改理也歟. 〈鄭夢周/漢譯丹心歌〉

丹心歌	단심가.
此身死了死了	이 몸이 죽고 죽어
一百番更死了	일백 번 고쳐 죽어
白骨爲塵土	백골이 진토 되어
魂魄有也無	넋이라도 있고 없고
向主一片丹心	임 향한 일편단심이야
寧有改理也歟	가실 줄이 있으랴.

• 一片丹心(일편단심) 한 조각의 붉은 마음이란 뜻으로, 변치 않는 참된 마음.
• 寧有改理也歟(영유개리야여) 어찌 이치를 고침이 있겠는가.
• 丹心歌(단심가) 이성계李成桂가 위화도威化島에서 회군하였을 때, 뒤에 태종이 된 이방원李芳遠이 포은의 뜻을 떠보려고 읊은 '하여가何如歌'에 답하여 지은 시조.
• 鄭夢周(정몽주. 1337~1392) 고려삼은高麗三隱의 한 사람. 고려말기 문신·학자. 본관 영일迎日, 자 달가 達可, 호 포은圃隱.

此身死了了 一百番更死了 白骨為塵土 魂魄有也
無向主一片丹心 寧有改理也歟

圃隱先生丹心歌

이몸이 죽고 죽어 일백번 고쳐 죽어
백골이 진토되어 넋이라도 있고 없고
임향한 일편단심이야 가실줄이 있으랴

갑오년 봄 반송 김태수

一片丹心 일편단심

25×48cm

215

 104. 臨溪濯足 임계탁족

시냇가에서 발을 씻고.

臨溪濯我足 看山淸我目
不夢閑榮辱 此外更無求. 〈慧諶詩/遊山〉

遊山	산에 노닐며.
臨溪濯我足	시내에 가서 내 발을 씻고
看山淸我目	산 바라보며 내 눈을 맑게 하네.
不夢閑榮辱	부질없는 영욕은 꿈꾸지 않으니
此外更無求	이 밖에 다시 무엇을 구하랴.

• 臨溪濯足(임계탁족) 시내에 가서 발을 씻음.
• 看山淸目(간산청목) 산 바라보며 눈을 맑게 함.
• 慧諶(혜심. 1178~1234) 고려후기 고승高僧. 본관 화순和順, 성 최崔, 이름 식寔, 자 영을永乙, 호 무의자無
 衣子, 시호 진각국사眞覺國師. 저서에《선문염송禪門拈頌》·《선문강요禪門綱要》등이 있다.

臨溪濯我足 看山清我
目不夢閒榮辱 此外更
無求 真覺國師詩 丙申夏 眸松

시내에가서내발을씻고
산바라보며내눈을맑게하네
부질없이영욕은꿈꾸지않으니
이밖에다시무엇을구하랴

병신년여름 반송 김태수

臨溪濯足 임계탁족

28×35cm

105. 立身行道 입신행도
몸을 세워 도를 행하다.

身體髮膚 受之父母 不敢毀傷 孝之始也
立身行道 揚名於後世 以顯父母 孝之終也. 《孝經》

身體髮膚 受之父母	신체발부는 부모에게서 받았으니
不敢毀傷	감히 헐고 상하지 아니함이
孝之始也	효의 시작이요,
立身行道	몸을 세워 도를 행하고
揚名於後世	후세에 이름을 날림으로써
以顯父母	부모를 드러내는 것이
孝之終也	효의 끝이다.

• 立身行道(입신행도) 몸을 세워 도를 행함. 출세하여 바른 도를 행함.
• 揚名後世(양명후세) 후세에 이름을 날림.
• 身體髮膚(신체발부) 몸과 머리털과 살갗. 몸 전체.

身體髮膚受之父母不敢
毀傷孝之始也立身行道
揚名於後世以顯父母孝
之終也 孝經句 丙申秋畔村金泰洙

신체발부는 부모에게 받았으니 감히 손상시키지
않는 것이 효의 시작이요 몸을 세워 도를 행하여
후세에 이름을 드날려 부모님을 드러내는 것이 효
의 마침이다 병신년 가을 반촌 김태수

立身行道 입신행도

29×38cm

219

 106. 自勝者强 자승자강
자신을 이기는 것은 강한 것이다.

知人者智 自知者明 勝人者有力
自勝者强 知足者富 强行者有志.《道德經》

知人者智	남을 아는 것은 지혜로운 것이고
自知者明	자신을 아는 것은 밝은 것이다.
勝人者有力	남을 이기는 것은 힘이 센 것이고
自勝者强	자신을 이기는 것은 강한 것이다.
知足者富	만족할 줄 아는 것이 부유한 것이고
强行者有志	군세게 실행하는 것에는 의지가 있는 것이다.

* 自勝者强(자승자강) 자신을 이기는 것을 강강이라 한다. 자신을 이기는 사람이 강한 사람임을 이름.
* 知足者富(지족자부) 만족할 줄 아는 사람은 부유함. 가난하더라도 자기 분수를 알아 만족하게 생각하는 사람은 항상 부유한 사람이라는 뜻.

知人者智自知者明勝人
者有力自勝者強知足者
富強行者有志 道德經句醉松

남을 이기는 것은 지혜로운 것이고 자신을 이기는 것은 밝은
것이다 남을 이기는 것은 힘이 센 것이고 자신을 이기는 것은
강한 것이다 만족 할 줄 아는 것이 부유한 것이고 굳세게
실행하는 것은 의지가 있는 것이다 병신 겨울 반초

自勝者强 자승자강

27×40cm

107. 存心養性 존심양성
마음을 보존하여 본성을 기르다.

孟子曰 盡其心者 知其性也 知其性 則知天矣 存其心 養其性 所以事天也
殀壽不貳 修身以俟之 所以立命也. 《孟子》

孟子曰	맹자께서 말씀하셨다.
盡其心者	"자기 마음을 다하는 자는
知其性也	그 성을 아니
知其性	그 성을 알면
則知天矣	하늘을 알게 된다.
存其心	그 마음을 보존하여
養其性	그 성을 기름은
所以事天也	하늘을 섬기는 것이요
殀壽不貳	일찍 죽거나 오래 삶을 의심치 아니하여
修身以俟之	몸을 닦고 천명을 기다림은
所以立命也	명을 세우는 것이다."

• 存心養性(존심양성) 마음을 보존하여 그 성性을 기름. 하늘이 준 본성을 키워 나감.
• 殀壽不貳(요수불이) 요수殀壽는 명命의 길고 짧음. 이貳는 '의심하다〈의疑〉'의 뜻.

孟子曰盡其心者知其性也知天
矣存其心養其性所以事天也殀壽不貳修
身以俟之所以立命也 孟子句

맹자께서 말씀 하셨다 자기마음을 다하는 자는 그성을 아
니 그성을 알면 하늘을 알게된다 그마음을 보존 하여성을
기름은 하늘을 섬기는 것이다 일찍 죽거나 오래 삶을 의심치 아
니하여 몸을 닦고 천명을 기다림은 명을 세우는 것이다

계사년 겨울 반송 김태수

自勝者强 자승자강

27×40cm

108. 種德施惠 종덕시혜
덕을 심고 은혜를 베풀다.

平民肯種德施惠 便是無位的公相
士夫徒貪權市寵 竟成有爵的乞人.《菜根譚》

平民肯種德施惠	평민도 즐겨 덕을 심고 은혜를 베풀면
便是無位的公相	곧 벼슬 없는 재상이요,
士夫徒貪權市寵	사대부라도 헛되이 권세를 탐내고 총애를 판다면
竟成有爵的乞人	마침내 벼슬 있는 거지가 될 것이다.

- 種德施惠(종덕시혜) 덕을 심고 은혜를 베풂. 드러내지 않고 덕을 베풀고 사랑을 베풂.
- 市寵(시총) 은총을 팖. 높은 지위에 있는 자가 아랫사람들에게 작은 은총을 베풀고 더 많은 보답과 존경을 끌어내려는 것. 시市는 '팔다'의 뜻.

平民肯種德施惠便
是無位的公相士夫
徒貪權市寵竟成有
爵的乞人 菜根譚句嘂

평민도 기꺼이 덕을 심고 은혜를 베풀면 곧 벼
슬없는 재상이요 사대부도 다만 권세를 탐하고
총애를 팔면 마침내 벼슬 있는 거지가 된다

명신년 초여름 반농 김태수

種德施惠 종덕시혜 34×35cm

225

 109. 從吾好 종오호
　　　　　　내 좋은 대로 하리라.

旨酒禁臠不可得 淹菜糲飯日日飽
飽後偃臥又入睡 睡覺啜茗從吾好.〈金時習詩/戲爲五絶-其四〉

戲爲五絶　　　　　　　　　　　　　장난삼아 다섯 절구를 짓다.
旨酒禁臠不可得　　　　　　　　　맛있는 술 좋은 고기야 얻을 수 없지만
淹菜糲飯日日飽　　　　　　　　　절인 나물에 거친 밥으로 날마다 배부르네.
飽後偃臥又入睡　　　　　　　　　배부른 뒤엔 드러누워 또 잠자고
睡覺啜茗從吾好　　　　　　　　　잠이 깨면 차 마시며 내 좋은 대로 하리라.

• 從吾好(종오호) 자기가 좋아하는 대로 좇아서 함. 종오소호從吾所好.
• 旨酒禁臠(지주금련) 맛있는 술과 좋은 고기. 금련禁臠은 금중禁中의 잘게 저민 고기로, 임금이 먹는 고기
　를 높여 칭한 것.
• 淹菜糲飯(엄채려반) 절인 나물에 거친 밥.
• 金時習(김시습. 1435~1493) 조선전기 학자·문인. 생육신生六臣의 한 사람. 본관 강릉江陵, 자 열경悅卿,
　호 매월당梅月堂·청한자淸寒子·동봉東峰 등.

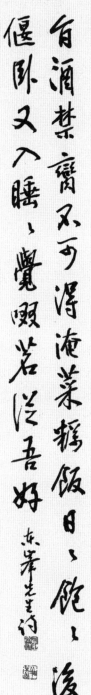

自濯禁齋不可得淹菜糖飯日飽飽後
偃臥又入睡覺啜若茶吾好 東峯先生得

맛있는술좋은고기야얻을수없지마는
친밥으로날마다배부르뒤엔드러누위또잠자고
잠이깨면차마시며내좋은대로하네 갑오여름반송

從吾好 종오호 26×46cm

 110. 酒飮微醉 주음미취
술은 약간 취할 정도로 마셔라.

花看半開 酒飮微醉 此中大有佳趣
若至爛漫酕醄 便成惡境矣 履盈滿者 宜思之.《菜根譚》

花看半開	꽃은 반쯤 피었을 때 보고
酒飮微醉	술은 약간 취할 정도로 마시면
此中大有佳趣	이 가운데 아주 아름다운 멋이 있다.
若至爛漫酕醄	꽃이 활짝 피고 술이 흠뻑 취하는 데까지 이르면
便成惡境矣	곧 추악한 경지가 되니
履盈滿者	가득한 상태에 있는 사람은
宜思之	마땅히 이를 생각하여야한다.

- 酒飮微醉(주음미취) 술은 약간 취할 정도로 마심. 술의 정도는 약간 취기가 있을 때가 가장 적당하다는 것.
- 花看半開(화간반개) 꽃은 반쯤 피었을 때 봄. 활짝 핀 꽃을 보는 것 보다 반쯤 핀 꽃을 보는 것이 더욱 아름답다는 의미.

花看半開 酒飲微醉 此中大有佳趣 若至爛漫酕醄 便成惡境矣 履盈滿者 宜思之 菜根譚句

꽃은 반쯤 되었을 때 보고 술은 약간 취한 경지로 마시면 그 가운데 때마시면 곧 추악한 경지가 되니 가득한 상태에 있는 사람은 마땅히 이우아름다운 멋이 있다 만약 꽃이 활짝 되고 술이 흠뻑 취하는 데까지를 생각해야 하니라

임진 겨울 반송새기고 쓰다

酒飲微醉 주음미취 30×60cm

229

111. 芝蘭之室 지란지실
향기가 풍기는 방.

與善人居 如入芝蘭之室 久而不聞其香 卽與之化矣
與不善人居 如入鮑魚之肆 久而不聞其臭 亦與之化矣.《孔子家語》

子曰	공자께서 말씀하셨다.
與善人居	"선한 사람과 같이 있으면
如入芝蘭之室	지초와 난초가 있는 방안에 들어간 것과 같아서
久而不聞其香	오래 있으면 그 향기를 맡지 못하나
卽與之化矣	곧 그 향기와 더불어 동화되고
與不善人居	선하지 못한 사람과 같이 있으면
如入鮑魚之肆	생선 가게에 들어간 것과 같아서
久而不聞其臭	오래되면 그 악취를 맡지 못하나
亦與之化矣	또한 그 냄새와 더불어 동화된다"

• 芝蘭之室(지란지실) 영지靈芝와 난초향기가 풍기는 방으로, 선인군자善人君子를 비유함.
• 愼所與處(신소여처) 더불어 사는 자를 삼감.
• 鮑魚之肆(포어지사) 취기분분臭氣紛紛한 어물 가게로, 소인들이 모이는 곳을 비유적으로 이름. 포鮑는 절인 생선.

子曰與善人居如入芝蘭之室久而不聞其
香卽与之化矣與不善人居如入鮑魚之肆
久而不聞其臭亦与之化矣 丙申冬 畔松

공자께서 말씀하셨다 선한 사람과 있으면 지초와 난초
가 있는 방에 들어가는 것과 같아서 오래있으면 그 향기를
맡지 못하나 곧 그 향기와 더불어 동화되고 불선한 사람
와 있으면 생선 가게에 들어가는 것과 같아서 오래되면 그
냄새를 맡지 못하나 또한 그 냄새와 더불어 동화된다
공자가어구 병신년 겨울 반송 김태수

芝蘭之室 지란지실 35×37cm

112. 知足不辱 지족불욕
족함을 알면 욕되지 않는다.

名與身孰親 身與貨孰多 得與亡孰病 是故甚愛必大費 多藏必厚亡
知足不辱 知止不殆 可以長久. 《道德經》

名與身孰親	이름과 몸 중 어느 것을 가까이 하며
身與貨孰多	몸과 재물 중 어느 것을 많이 가졌으며
得與亡孰病	얻음과 잃음 중 어느 것이 병인가.
是故	이런 까닭에
甚愛必大費	애착이 심하면 반드시 크게 쓰게 되고
多藏必厚亡	쌓아둠이 많으면 반드시 많이 잃게 된다.
知足不辱	족함을 알면 욕되지 않고
知止不殆	그칠 줄 알면 위태롭지 아니하여
可以長久	길고 오래갈 수 있다.

• 知足不辱(지족불욕) 족함을 알면 욕되지 않음.
• 知止不殆(지지불태) 그칠 줄 알면 위태롭지 않음. 곧 제 분수를 알아 만족할 줄 아는 경계. 지족지계止足之戒.

名與身孰親身與貨孰多得與亡孰病
是故甚愛必大費多藏必厚亡知足不
辱知止不殆可以長久

道德經句甲子초여름松樹

이름과 몸 중 어느 것을 가까이 하며 몸과 재물 중 어느 것을 많이 가졌으며 언음과 잃음 중 어느 것이 병인가 이런 까닭에 지나치게 아끼면 반드시 크게 쓰게 되고 쌓아둠이 많으면 반드시 많음이 이룡 게 된다 족함을 알면 욕되지 않고 그칠 줄 알면 위태롭지 아니하여 길고 오래 갈 수 있다

知足 不辱 지족불욕

28×50cm

113. 志于學 지우학
학문에 뜻을 두다.

子曰 吾十有五而志于學 三十而立 四十而不惑 五十而知天命
六十而耳順 七十而從心所欲 不踰矩.《論語》

子曰	공자께서 말씀하셨다.
吾十有五而志于學	"나는 열다섯에 학문에 뜻을 두었고
三十而立	서른에 자립하였고
四十而不惑	마흔에 사리에 의혹하지 않았고
五十而知天命	쉰에 천명을 알았고
六十而耳順	예순에 귀로 들으면 그대로 이해되었고
七十而從心所欲	일흔에 마음에 하고자 하는 바를 좇아도
不踰矩	법도에 넘지 않았다."

• 志學(지학) 15살. 학문에 뜻을 둠.
• 而立(이립) 30살. 뜻이 확고하게 섬.
• 不惑(불혹) 40살. 미혹되거나 흔들리지 않음.
• 知天命(지천명) 50살. 천명을 앎.
• 耳順(이순) 60살. 귀로 들으면 그대로 이해됨.
• 從心(종심) 70살. 하고 싶은 대로 함. 생각하는 대로 됨.

子曰吾十有五而志于學三十而立四
十而不惑五十而知天命六十而耳順
七十而從心所欲不踰矩 甲午夏 曄松

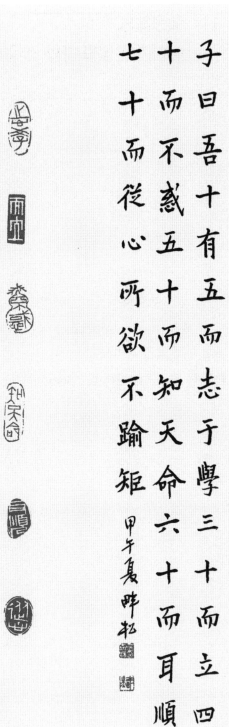

공자께서 말씀하셨다 나는 열 다섯에 학문에 뜻을 두었고 서른에 자립 하였고
마흔에 사리에 의혹되지 않았고 쉰에 천명을 알 았고 예순에 귀로 들으면 그대로이
해 되었고 일흔에 마음에 하고 자하는 바를 좇아도 법도에 넘지 않았다

志于學 지우학 33×50cm

114. 進思盡忠 진사진충
나아가 진심을 다할 것을 생각하라.

孔子曰 君子事君 進思盡忠 退思補過
將順其美 匡救其惡 故上下能相親也.《小學》

孔子曰	공자가 말씀하셨다.
君子事君	"군자는 임금을 섬김에
進思盡忠	나아가서는 충성을 다할 것을 생각하고
退思補過	물러 나와서는 허물을 보충할 것을 생각하여
將順其美	그 아름다운 일을 뜻을 받들어 순종하고
匡救其惡	그 그른 일을 바로잡아 구제하니
故上下能相親也	그러므로 임금과 신하가 서로 친할 수 있다."

• 進思盡忠(진사진충) 나아가서는 진심을 다 할 것을 생각함.
• 退思補過(퇴사보과) 물러 나와서는 허물을 보충할 것을 생각함.
• 相親(상친) 서로 친밀하게 지냄.
• 將順(장순) 뜻을 받들어 순종함. 장將은 '받들다'의 뜻.
• 匡救(광구) 바로잡아 구제함.

孔子曰君子事君進思盡忠退思補過將順
其美匡救其惡故上下能相親也 小學句

공자갈아사디군자ㅡ인군을셤기되나아가난충셩다함을싱각하며물녀와
난허물기움을셩각하야그아람다운일은밧자와슌죵하고그그른일은바로
와구하나니그러므로우와아리가능히셔로친하나니라 제사가을반농

進思盡忠 진사진충　　　　　　　　26×67cm

 115. 懲忿窒慾 징분질욕
분함을 징계하고 욕심을 막아라.

懲忿窒慾 改過遷善 旣懲毋動 旣窒勿戀
旣改不再 旣遷莫變 足以自修 沒齒勖勉. 〈李德懋/自修箴〉

自修箴	스스로 몸을 닦아 경계함.
懲忿窒慾	분함을 징계하고 욕심을 막으며
改過遷善	허물을 고쳐 착한 데로 옮기라.
旣懲毋動	이미 징계하였거든 행동하지 말고
旣窒勿戀	이미 막았거든 생각하지 말며
旣改不再	이미 고쳤거든 다시 하지 말고
旣遷莫變	이미 옮겼거든 변하지 말라.
足以自修	이것으로 자신을 닦을 수 있으니
沒齒勖勉	죽을 때까지 힘쓰라.

• 懲忿窒慾(징분질욕) 분함을 징계하고 욕심을 막음.
• 改過遷善(개과천선) 허물을 고쳐 착한 데로 옮김.
• 沒齒(몰치) 죽을 때까지. 몰沒은 '다하다〈진盡〉', 치齒는 '나이〈령齡〉'의 뜻.
• 李德懋(이덕무. 1741~1793) 조선후기 학자. 본관 전주全州, 자 무관懋官, 호 형암炯庵・아정雅亭・청장관
 靑莊館・영처嬰處 등.

238

懲忿窒欲改過遷善既懲毋
動既窒勿戀既改不再既遷
莫變足以自修没齒勖勉

분함을 징계하고 욕심을 막으며 허물을 고쳐 착한데
로 옮기라 이미 징제하였거든 행동하지 말고 이미 막았거든
냉각하지말며 이미고쳤거든 다시하지말며 이미옮겼거든
변하지마라 이것으로 자신을 닦을수 있을것이니 죽을때
까지 힘쓰라 雅亨先生님修 歲甲午夏 畔松

懲忿窒慾 징분질욕

30×38cm

116. 採山釣水 채산조수
나물 캐고 고기 낚아.

讀書當日志經綸 歲暮還甘顏氏貧
富貴有爭難下手 林泉無禁可安身
採山釣水堪充腹 詠月吟風足暢神
學到不疑知快活 免敎虛作百年人. 〈徐敬德詩/讀書〉

讀書 독서.

讀書當日志經綸 독서하던 당시에 경륜에 뜻을 품어

歲暮還甘顏氏貧 세모에도 도리어 안회의 가난을 달게 여겼네.

富貴有爭難下手 부귀는 다툼이 있으니 손대기 어렵고

林泉無禁可安身 자연은 금함이 없어 몸을 편히 할 수 있네.

採山釣水堪充腹 나물 캐고 고기 낚아 배를 채울 만하고

詠月吟風足暢神 자연을 읊조리며 정신을 맑게 하네.

學到不疑知快活 학문에 의혹이 없음에 이르니 기쁨을 알았고

免敎虛作百年人 한 평생 헛된 삶은 면한 듯하네.

- 採山釣水(채산조수) 나물 캐고 고기를 낚음.
- 詠月吟風(영월음풍) 바람을 읊고 달을 읊음. 맑은 바람을 쐬며 밝은 달을 보고 시를 지음.
- 顏氏貧(안씨빈) 안씨顏氏는 공자의 제자 회回. 안회顏回는 단사표음簞食瓢飮의 가난 속에서도 처처處하기를 태연히 하여 그 즐거움을 해치지 않았음.
- 百年人(백년인) 백년 정도 살 인생, 곧 보통 사람의 일생.
- 徐敬德(서경덕. 1489~1546) 조선중기 학자. 본관 당성唐城, 자 가구可久, 호 복재復齋·화담花潭.

240

讀書當日志經綸　歲暮還甘顏氏貧　冨貴
有爭難下手　林泉無禁可安身　採山釣水
堪充腹　詠月吟風足暢神　學到不疑知快
活　免教虛作百年人

癸巳冬 花潭先生行讀書 畔松

독서하던 당시에 경륜에 뜻을 품어 세모에도 도리어 안씨의 가난함을 달게 여겼네
부귀는 다툼이 있어 손대기 어렵고 자연은 금함이 없으니 몸을 편히 할수 있네
캐고 기꾸어 배를 채우고 달과 바람을 읊조리며 정신을 맑게 하네 학문이 의혹
이 없음에 이르니 기쁨을 알 안았고 한평생 헛된 삶을 면한 듯 하네

採山釣水 채산조수

34×62cm

241

 117. 處世柔貴 처세유귀
세상을 살아감에 온유함이 귀하다.

處世柔爲貴 剛强是禍基
發言當若訥 臨事可如癡
急地常思緩 安時不忘危
一生從此誡 眞箇好男兒. 〈金友伋詩/自誡〉

自誡 자신을 경계함.
處世柔爲貴 세상을 살아감에 온유함이 귀하며
剛强是禍基 굳세고 강함은 재앙의 근원이다.
發言當若訥 말을 함에 더듬듯이 하고
臨事可如癡 일에 임해서는 어리석은 듯이 하라.
急地常思緩 급할 때에는 항상 천천히 생각하고
安時不忘危 편안할 때는 위태로울 때를 잊지 마라.
一生從此誡 일생 이러한 계책에 따른다면
眞箇好男兒 진정 호남아이니라.

• 處世柔貴(처세유귀) 세상을 살아감에 온유함이 귀함.
• 剛强禍基(강강화기) 굳세고 강함은 재앙의 근원.
• 發言若訥(발언약눌) 말을 함에 더듬듯이 함.
• 臨事如癡(임사여치) 일에 임해서는 어리석은 듯이 함.
• 急常思緩(급상사완) 급할 때에는 항상 천천히 생각함.
• 安不忘危(안불망위) 편안할 때는 위태로울 때를 잊지 않음.
• 好男兒(호남아) 호탕하고 쾌활하며 남자다운 남자.

處世柔爲貴 剛强是禍基 發言當若訥
臨事可如癡 急地常思緩 安時不忘危
一生從此誡 真箇好男兒

秋潭先生行 甲午夏 眸松

세상을 살아감에 온유함이 귀하며 굳세고 강함은 재앙의 원인이다 말을 함에 더듬듯이 하고 일에 임해서는 어리석은 듯이 하라 급할때에는 항상 천천히 생각하고 편안 할때는 위태로움 때를 잊지마라 일생 이러한 계책을 따른다면 진정호남아 이니라

處世柔貴 처세유귀 34×65cm

118. 天衾地席 천금지석
하늘을 이불삼고 땅을 자리삼아.

天衾地席山爲枕 月燭雲屏海作樽
大醉居然仍起舞 却嫌長袖掛崑崙. 〈震默大師詩〉

天衾地席山爲枕 하늘을 이불로 땅을 자리로 산을 베개 삼고
月燭雲屏海作樽 달을 촛불로 구름을 병풍으로 바다를 술통삼아
大醉居然仍起舞 흠뻑 취하여 거연히 일어나서 춤을 추니
却嫌長袖掛崑崙 행여 긴 소맷자락이 곤륜산에 걸릴까 염려하노라.

• 天衾地席(천금지석) 하늘을 이불로 땅을 자리로 삼음.
• 月燭雲屏(월촉운병) 달을 촛불로 구름을 병풍으로 삼음.
• 崑崙(곤륜) 곤륜산崑崙山. 곤산崑山. 중국 전설상의 하늘에 이르는 높은 산으로 아름다운 옥이 나온다함.
• 震默大師(진묵대사. 1562~1633) 조선중기 고승. 속명 일옥一玉, 법호 진묵震默.

天衾地席 천금지석　　　　　　　　25×53cm

119. 川流不息 천류불식
냇물은 흘러 쉬지 않는구나.

似蘭斯馨 如松之盛 川流不息 淵澄取映
容止若思 言辭安定 篤初誠美 愼終宜令.《千字文》

似蘭斯馨	난초와 같이 향기가 나고
如松之盛	소나무처럼 무성하다.
川流不息	냇물은 흘러 쉬지 않고
淵澄取映	연못물이 맑으면 비침을 취할 수 있다.
容止若思	행동거지는 생각하는 듯이 하고
言辭安定	말은 안정되어야 한다.
篤初誠美	처음을 독실하게 함이 진실로 아름답고
愼終宜令	마침을 삼감은 마땅히 좋다.

• 川流不息(천류불식) 냇물은 흘러 쉬지 않음. 그 흐름이 쉬지 않으니, 군자가 힘쓰고 두려워하여 그치지 않음.
• 如松之盛(여송지성) 소나무처럼 무성함. 소나무는 서리와 눈을 업신여기며 홀로 무성하니, 군자의 기절氣節이 우뚝함.
• 容止若思(용지약사) 행동거지行動擧止는 엄숙하여 생각하는 듯이 함.
• 篤初愼終(독초신종) 처음을 독실하게 하고 마침을 삼감.
• 千字文(천자문) 중국 양梁나라 주흥사周興嗣가 지은 책. 사자일구四字一句, 천자千字로 되어 있다. 주흥사가 이 책을 하루 만에 완성하느라 무척 고심하여 갑자기 머리가 하얗게 세었다 하여 백수문白首文이라고도 한다.

246

似蘭斯馨 如松之盛 川流不息

淵澄取暎 容止若思 言辭安定

篤初誠美 慎終宜令 甲午夏畔松

반초와같이 이 향기가 나고 소나무더렴 무성하며 냇물은 흐르더뉘
지않고 연못물은 맑으면 비침을 취할수있고 행동거지는 생
각하는 듯이 하고 말은 안정되어야 하며 처음은 독실하게 함이
진실로 아름답고 끝을 삼가 함은 마땅히 좋다 갑오 여름 반송

川流不息 천류불식

31×40cm

 120. 靑山綠水 청산녹수
푸른 산 푸른 물.

산도 절로절로 녹수도 절로절로

산도 절로 물도 절로하니 산수간 나도 절로

아마도 절로 삼긴 인생이라 절로절로 늙사오려. 〈金麟厚時調/自然歌〉

靑山自然自然 綠水自然自然

山自然 水自然 山水間我亦自然

已矣哉 自然生來人生 將自然自然老. 〈崔瑞琳/漢譯自然歌〉

靑山自然自然	산도 절로절로
綠水自然自然	녹수도 절로절로
山自然 水自然	산도 절로 물도 절로하니
山水間 我亦自然	산수간 나도 절로
已矣哉 自然生來人生	아마도 절로 삼긴 인생이라
將自然自然老	절로절로 늙사오려.

- 靑山綠水(청산녹수) 푸른 산과 푸른 물.
- 金麟厚(김인후. 1510~1560) 조선전기 문신 · 학자. 본관 울산蔚山, 자 후지厚之, 호 하서河西 · 담재湛齋. 시호 문정文靖.
- 崔瑞琳(최서림. 1632~1698) 조선중기 학자. 본관 진주晉州. 자 여발汝發. 호 관곡寬谷.

青山自然
緑水自然
山自然水自然
山水間我亦自然
已矣哉自然生來人生
將自然〻〻老
甲午菁畔松

청산도절로절로
녹수도절로절로
산도절로물도절로절로하니
산수간나도절로절로
아마도절로삼긴인생이라
절로절로늙사오리
河西先生님의詩에서

青山綠水 청산녹수 20×58cm

249

 121. 淸心省事 청심생사
일은 줄이고 마음은 맑게.

近來勤讀養生書 只爲經年病未除
最有一言眞藥石 淸心省事靜中居. 〈文德敎詩/絶句〉

絶句 절구.
近來勤讀養生書 요즈음 부지런히 양생서를 읽지만
只爲經年病未除 다만 세월만 흐르고 병이 낫지 않네.
最有一言眞藥石 그 안에 한마디 가장 좋은 약이 있으니
淸心省事靜中居 마음을 맑게 하고 일 덜며 조용히 사는 것이네.

• 淸心省事(청심생사) 마음을 맑게 하고 일을 줄임. 생省은 '덜다, 줄이다' 의 뜻.
• 養生書(양생서) 건강 지침서. 양생養生은 생명을 기른다는 뜻으로 병에 걸리지 않고 건강하게 오래 살도
 록 몸 관리를 잘함.
• 文德敎(문덕교. 1551~1611) 조선중기 문신. 본관 개령開寧, 자 가화可化, 호 동호東湖.

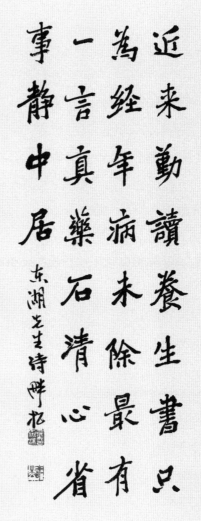

近来勤讀養生書只
爲経年病未除最有
一言真藥石清心省
事静中居

東湖先生詩畔松

요즈음 부지런히 양생서를 읽어지만 단
지세월만 흐르고 병은 낫지 않아네그안에
한마디 좋은 약이 있으니마음을 맑게하
고일을 줄이며 조용히 사는거라네

병신년여름 반송 김태수

清心省事 청심생사 35×35cm

251

122. 淸風明月 청풍명월
맑은 바람 밝은 달.

십 년을 경영하여 초려 한간 지어 내니,
반 간은 청풍이요 반 간은 명월이라.
강산은 들일 데 없으니 둘러두고 보리라.〈金長生時調〉

十年經營久 草屋一間設
半間淸風在 又半間明月
江山無置處 屛簇左右列.〈李衡祥詩/陋巷樂〉

陋巷樂 누항락.
十年經營久 십 년 오랜 세월 경영하여
草屋一間設 초옥 한 칸을 지으니
半間淸風在 반 칸은 청풍
又半間明月 또 반 칸은 명월
江山無置處 강산을 둘 곳 없어
屛簇左右列 병풍삼아 좌우로 벌려 두리라.

• 淸風明月(청풍명월) 맑은 바람과 밝은 달. 아름다운 자연.
• 江山(강산) 강과 산. 자연의 경치.
• 陋巷(누항) 누추한 곳. 누추하고 좁은 마을.
• 金長生(김장생. 1548~1631) 조선중기 학자·문신. 본관 광산光山, 자 희원希元, 호 사계沙溪, 시호 문원文元.
• 李衡祥(이형상. 1653~1733) 조선후기 문신. 본관 전주全州, 자 중옥仲玉, 호 병와甁窩·순옹順翁.

섭년을 경영하여
초려 한간 지여내니
반간은 청풍이오
반간은 명월이라
강산은 들일 데 없으니
둘러 두고 보리라

沙溪先生時調
甲午春 畔松

十年經營久
堂屋一間設
半間清風在
又半間明月
江山無置處
屏簇左右列

瓶窩先生隨巷樂

清風明月 청풍명월　　　　　　　　　　27×55cm

123. 寸陰不輕 촌음불경

촌음도 가벼이 하지 마라.

少年易老學難成 一寸光陰不可輕
未覺池塘春草夢 階前梧葉已秋聲. 〈朱熹詩/勸學文〉

勸學文　　　　　　　　　　　　　　　　　　학문을 권함.

少年易老學難成　　　　　　　　소년은 늙기 쉽고 학문은 이루기 어려우니

一寸光陰不可輕　　　　　　　　짧은 시간이라도 가벼이 여길 수 없어라.

未覺池塘春草夢　　　　　　　　못가의 봄풀은 꿈에서 아직 깨지 못했는데

階前梧葉已秋聲　　　　　　　　섬돌 앞의 오동나무는 벌써 가을 소리를 내누나.

• 寸陰不輕(촌음불경) 짧은 시간이라도 가벼이 하지 않음. 촌음寸陰은 매우 짧은 시간.
• 學文(학문) 주역周易·서경書經·시경詩經·춘추春秋·예禮·악樂 등의 시서詩書·육예六藝를 배우는 것.

少年易老學難成一寸光陰
不可輕未覺池塘春草夢階
前梧葉已秋聲 丙申夏畔松金秦洙

소년은 늙기 쉽고 학문은 이루기 어려우니 짧은 시간이라도 가벼이 여기
지 말라 못가의 봄풀은 꿈을 아직 깨지 못했는데 섬돌앞 오동
나무는 벌써 가을 소리를 내네 주자권학시 병신여름 반송

寸陰不輕 촌음불경 28×46cm

 124. 秋空霽海 추공제해
가을 하늘 개인 바다.

心無物欲 卽是秋空霽海
坐有琴書 便成石室丹丘.《菜根譚》

心無物欲	마음에 물욕이 없으면
卽是秋空霽海	곧 가을 하늘 갠 바다요,
坐有琴書	자리에 거문고와 책이 있으면
便成石室丹丘	곧 신선이 사는 곳이 될 것이다.

- 秋空霽海(추공제해) 가을 하늘 갠 바다. 맑고 깨끗함.
- 琴書(금서) 거문고와 서책. 거문고를 타며 책을 읽음.
- 石室丹丘(석실단구) 석실石室은 신선이 산다는 방. 단구丹丘는 신선이 산다는 곳으로 밤낮이 늘 밝다고 함.

心
無
物
欲
即
是
秋
空
霽
海
坐
有
琴
書
便
成
石
室
丹
丘

菜根譚句 丙申之
村松

마음에 물욕이 없으면 곧
가을 하늘 개인 바다 오자리
에 거우고 와 객이 있으면 곧
신선이 사는 곳이 될 것이라
병신년 가을 반송 김태수

秋空霽海 추공제해

35×22cm

125. 春風解凍 춘풍해동
봄바람에 얼음이 녹듯.

家人有過 不宜暴怒 不宜輕棄 此事難言 借他事 隱諷之
今日不悟 俟來日再警之 如春風解凍 如和氣消氷 纔是家庭的型範. 《菜根譚》

家人有過	집 안 사람이 잘못이 있으면
不宜暴怒	지나치게 화를 내서도 안 되고
不宜輕棄	가벼이 흘려버려서도 안 된다.
此事難言	그 일을 말하기 어려우면
借他事	다른 일을 빌어
隱諷之	넌지시 비유로 깨우쳐 주고
今日不悟	오늘 깨닫지 못하거든
俟來日	내일을 기다려
再警之	다시 타이르되
如春風解凍	봄바람에 언 것이 풀리 듯
如和氣消氷	따뜻한 기운에 얼음이 녹 듯 하여야
纔是家庭的型範	이것이 가정을 다스리는 법도이다.

- 春風解凍(춘풍해동) 봄바람에 언 것이 풀림.
- 和氣消氷(화기소빙) 따뜻한 기운에 얼음이 녹음.
- 暴怒(폭노) 지나치게 화를 내거나 성을 냄.
- 隱諷(은풍) 비유로 넌지시 깨우침.

家人有過不宜暴怒不宜輕棄此事難言借他
事隱諷之今日不悟俟來日再警之如春風解
凍如和氣消氷纔是家庭的型範 菜根譚句

집안사람이잘못이있으면지나치게화를내서도안되고가벼이흘려버려서도안된다
그일을말하기어려우면다른일을빌어넌지시비유로깨우쳐주고오늘깨닫지못하
거든내일을기다려다시타이르되봄바람에언것이물리듯따뜻한기운에얼음이녹듯
하여야이것이가정을다스리는법도이다 갑오입하절 반송김태수

春風解凍 춘풍해동 31×60cm

259

 126. 春華秋實 춘화추실
봄꽃과 가을 열매.

夫學者猶種樹也 春玩其華 秋登其實
講論文章春華也 修身利行秋實也. 《顏氏家訓》

夫學者 猶種樹也 무릇 배움은 나무를 심는 것과 같으니
春玩其華 봄에는 꽃을 즐기고
秋登其實 가을에는 열매를 얻는다.
講論文章 春華也 문장을 강론함은 봄꽃이요
修身利行 秋實也 몸을 닦아 행동에 이롭게 함은 가을 열매이다.

• 春華秋實(춘화추실) 봄의 꽃과 가을의 열매라는 뜻으로, 외적인 아름다움과 내적인 충실, 문조文藻나 덕
 행德行 혹은 문질文質이 뛰어남을 비유함.
• 顏氏家訓(안씨가훈) 중국 남북조南北朝말기 안지추顏之推(531~591)가 자손을 위하여 저술한 교훈서.

夫學者猶種樹也春玩其華秋
登其實講論文章春華也修身
利行秋實也 甲午春畔扵金泰沫

무릇배움은나무를심는것과같으니봄에는꽃을즐기고
가을에는열매를얻는다문장을강론함은봄꽃이요
몸닦아행동에이룸께함은가을열매이다

春華秋實 춘화추실 24×41cm

127. 出告反面 출고반면
나갈 때 아뢰고 들어와 뵙다.

夫爲人子者 出必告 反必面 所遊必有常

所習必有業 恒言不稱老.《禮記》

夫爲人子者	무릇 사람의 자식 된 자는
出必告	외출할 때는 반드시 아뢰고
反必面	돌아와서는 반드시 얼굴을 뵈며
所遊必有常	나다니는 곳은 반드시 일정함이 있으며
所習必有業	익히는 바는 반드시 일삼는 것이 있으며
恒言不稱老	평상시의 말에 자신이 늙었다고 일컫지 않는다.

- 出告反面(출고반면) 부모님께 나갈 때는 갈 곳을 아뢰고 들어와서는 얼굴을 뵘. 나가고 들어올 때 반드시 부모님께 인사함. 곧 부모님 섬기는 자식 된 도리.
- 恒言(항언) 늘 하는 말. 평상시의 말.

夫為人子者出必告反
必面所遊必有常所習
必有業恒言不稱老

禮記句 丙申仲秋醉於 金泰洙

천지않는다 평신년가을청용김태수

삼는것이있으며평상시의말에자신이늙었다고

곳은반드시일정함이있으며익히는바는반드시일

씀드리고돌아와서는반드시얼굴을뵈며다니는

무릇사람의자식된자는외출할때는반드시말

出告反面 출고반면　　　　　　　　　29×35cm

128. 醉酒耽詩 취주탐시
술에 취하고 시를 즐기다.

有浮雲富貴之風 而不必巖棲穴處
無膏肓泉石之癖 而常自醉酒耽詩.《菜根譚》

有浮雲富貴之風	부귀를 뜬구름으로 여기는 기풍이 있을지라도
而不必巖棲穴處	반드시 바위굴에 살아야 하는 것은 아니며,
無膏肓泉石之癖	자연을 좋아하는 버릇은 없을지라도
而常自醉酒耽詩	늘 스스로 술에 취하고 시를 즐겨야 한다.

• 醉酒耽詩(취주탐시) 술에 취하고 시를 즐김. 술을 즐기며 시를 짓는 문인의 삶.
• 浮雲富貴(부운부귀) 부귀를 뜬구름같이 대수롭지 않게 생각하는 것.
• 巖棲穴處(암서혈처) 세속을 떠나 깊은 산속에 들어가 사는 것.
• 膏肓泉石(고황천석) 천석고황泉石膏肓. 샘과 돌이 고황에 들었다는 뜻으로, 고질병이 되다시피 산수풍경
 을 좋아하는 것. 고황膏肓은 약효가 미치지 못한다고 여기는 곳으로 고질병을 가리킴.

有浮雲富貴之風而不必巖棲
穴處無膏肓泉石之癖而常自
醉酒耽詩 菜根譚句 丙申秋 醉民

부귀를 뜬 구름으로 여기는 기풍이 있을 지라도
반드시 바위굴에 살아야 하는 것은 아니며 자연을
좋아하는 버릇은 없을 지라도 늘 스스로 술에 취하
고 시를 즐겨야 한다 병신년 가을 반송 김려수

醉酒耽詩 취주탐시

28×35cm

129. 治心以敬 치심이경

마음을 공경으로 다스리다.

心不治 不正 髮不理 不整

理髮 當以梳 治心 當以敬. 〈權韠/梳銘〉

梳銘 소명.

心不治 마음은 다스리지 않으면

不正 바르지 않고

髮不理 머리털은 빗지 않으면

不整 단정하지 않은 법이지.

理髮 머리털을 빗는 것은

當以梳 응당 빗으로 해야 하고

治心 마음을 다스리는 것은

當以敬 응당 경으로 해야 하리.

• 治心以敬(치심이경) 마음을 공경으로 다스림.

• 梳銘(소명) 빗에 새긴 글.

• 權韠(권필. 1569~1612) 조선중기 문인. 본관 안동安東, 자 여장汝章, 호 석주石洲.

心不治不正
髮不理不整
理髮當以梳
治心當以敬
石湖先生梳銘

마음은 다스리지 않으면
바르지 않고
머리는 빗지 않으면
단정하지 못하네
머리를 빗는 것은
응당 빗으로 해야하고
마음을 다스림은
응당 경으로 해야하네

갑오년 봄 반농

治心以敬 치심이경

24×41cm

267

 130. 擇善從之 택선종지
좋은 사람을 가려 따르다.

子曰 三人行 必有我師焉
擇其善者而從之 其不善者而改之.《論語》

子曰	공자께서 말씀하셨다.
三人行	"세 사람이 길을 감에
必有我師焉	반드시 나의 스승이 있으니
擇其善者而從之	그 중에 선한 자를 가려서 따르고
其不善者而改之	선하지 못한 자를 가려서 자신의 잘못을 고쳐야 한다."

• 擇善從之(택선종지) 좋은 사람을 가려 따름. 자신이 모자란다고 생각할 때 자신보다 뛰어난 사람을 따라
 하는 것. 택불선개지擇不善改之는 남의 부정적인 면에서 자신을 돌아보는 반면교사反面敎師로 삼음.
• 三人行 必有我師(삼인행 필유아사) 세 사람이 길을 감에 반드시 나의 스승이 있음. 어디라도 자신이 본받
 을 만한 점이 있음.

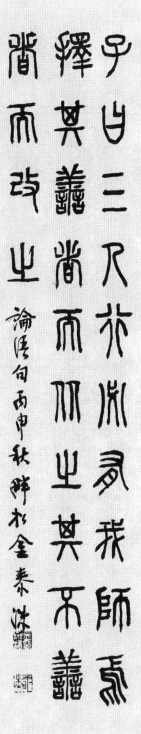

子曰三人行必有我師焉
擇其善者而従之其不善
者而改之

論語句 丙申秋 醉松金泰洙

공자께서 말씀하셨다 세사람이 길을 감에 반드시 나의 스
승이 있다 선한 자를 가려서 따르고 선하지 못한 잘을 가려
서 자신의 잘못을 고쳐야 한다 병신년 가을 반송

擇善從之 택선종지 25×35cm

131. 擇言簡重 택언간중
말을 가려서 간략하고 신중하게.

多言多慮 最害心術 無事 則當靜坐存心

接人 則當擇言簡重 時然後言 則言不得不簡 言簡者近道. 《擊蒙要訣》

多言多慮	말이 많고 생각이 많은 것은
最害心術	마음에 가장 해가 되니
無事	일이 없으면
則當靜坐存心	마땅히 고요히 앉아서 마음을 보존하고
接人	사람을 만날 때는
則當擇言簡重	마땅히 말을 가려서 간결하고 신중하게 하여
時然後言	때에 맞은 뒤에 말하면
則言不得不簡	말이 간결하지 않을 수 없을 것이니
言簡者近道	말이 간결한 것은 도에 가깝다.

• 擇言簡重(택언간중) 말을 가려서 간략하고 신중하게 함.

• 時然後言(시연후언) 때에 맞은 뒤에 말함.

• 心術(심술) 마음.

多言多慮衆害心術無事則當靜坐存
心接人則當擇言簡重時然後言則言
不得不簡言簡者近道 擊蒙要訣句

말이 많고 생각이 많은 것은 마음에 가장 해로우니 일이 없으면 마땅히
고요히 앉아서 마음을 보존하고 사람을 만날 때는 마땅히 말을 가려서 간결
하고 신중히 하여 때에 맞은 뒤에 말을 하면 말이 간결하지 않을 수 없을 것이
니 말이 간결한 것은 도에 가깝다 갑오년 봄 반농 김태수

擇言簡重 택언간중 30×50cm

271

 132. 表裏如一 표리여일
겉과 속은 한결같이.

當正身心 表裏如一 處幽如顯 處獨如衆
使此心如靑天白日 人得而見之.《擊蒙要訣》

當正身心	마땅히 몸과 마음을 바르게 하여
表裏如一	겉과 속이 한결같이 하여야 할 것이니
處幽如顯	깊숙한 곳에 있더라도 드러난 곳에 있는 것처럼 하고
處獨如衆	홀로 있더라도 여럿이 있는 것처럼 하여
使此心如靑天白日	이 마음으로 하여금 푸른 하늘의 밝은 해를
人得而見之	사람들이 볼 수 있는 것처럼 하여야 한다.

• 表裏如一(표리여일) 안팎이 같음. 생각과 언행이 완전 일치함.
• 正身心(정신심) 몸과 마음을 바르게 함.
• 靑天白日(청천백일) 푸른 하늘에 빛나는 밝은 태양이란 뜻으로, 아무런 부끄럼이나 죄가 없이 결백함이나 심사가 명백함을 비유함.

當正身心表裏如一毫幽
如顯處獨如衆使此心如
青天白日人得而見之

마땅히 몸과 마음을 바르게 하여 겉과 속을 한결같
이 해야 한다 은밀한 곳에 있어도 드러난 곳에 있는 것처
럼 홀로 있어도 여러 사람 속에 있는 것처럼 하여 이 마
음은 푸른 하늘과 빛나는 해처럼 누구나 볼 수 있게
하여야 한다 격물오결구갑오열름반송

表裏如一 표리여일 28×35cm

 133. 學而不厭 학이불염
배움을 실증내지 않는다.

子曰 默而識之 學而不厭 誨人不倦 何有於我哉.《論語》

子曰 공자께서 말씀하셨다.
默而識之 "묵묵히 기억하며
學而不厭 배움에 실증내지 않으며
誨人不倦 남을 가르침을 게을리 하지 않는 것
何有於我哉 이 중에 어느 것이 나에게 있겠는가."

• 學而不厭(학이불염) 배움에 실증내지 않음.
• 誨人不倦(회인불권) 남을 가르침을 게을리 하지 않음.
• 默而識之(묵이지지) 공부해서 아는 것을 묵묵히 마음에 새김.

274

子曰默而識之學而
不厭誨人不倦何有
於我哉

論語句 丙申 夏 畔松

공자께서 말씀 하셨다 묵묵히 기억하며 배움에
싫증내지않으며 남을 가르치기를 게을리하지
않는 것 이중에 어느것이 나에게 있겠는가

學而不厭 학이불염

28×35cm

134. 學而時習 학이시습
배우고 때로 익히다.

子曰 學而時習之 不亦說乎
有朋自遠方來 不亦樂乎
人不知而不慍 不亦君子乎. 《論語》

子曰	공자께서 말씀하셨다.
學而時習之	"배우고 그것을 때때로 익히면
不亦說乎	기쁘지 않겠는가.
有朋自遠方來	벗이 있어 먼 지방으로부터 찾아온다면
不亦樂乎	즐겁지 않겠는가.
人不知而不慍	남들이 알아주지 않더라도 서운해 하지 않는다면
不亦君子乎	군자가 아니겠는가."

• 學而時習(학이시습) 배우고 때로 익힘. 배운 것을 항상 복습하고 연습하면 그 참 뜻을 알게 됨.
• 不亦說乎(불역열호) 또한 기쁘지 아니한가. 열說은 '기쁘다〈열悅〉'의 뜻.
• 自遠方來(자원방래) 먼 지방에서 찾아옴.
• 不知而不慍(부지이부온) 알아주지 않더라도 서운해 하지 않음.

子曰學而時習之不亦說乎有朋自遠方來不亦樂乎人不知而不慍不亦君子乎 論語句

공자께서 말씀하셨다 배우고 때로 그것을 익히면 기쁘지 않겠는가 벗이 있어 먼 곳으로부터 찾아 온다면 즐겁지 않겠는가 남이 알아주지 않더라도 성을 해하지 않는다면 군자가 아니겠는가 계사년 경술 반송 김태수

學而時習 학이시습　　　　　　　　　27×45cm

135. 海不辭水 해불사수

바다는 물을 마다하지 않는다.

海不辭水 故能成其大 山不辭土石 故能成其高
明主不厭人 故能成其衆 士不厭學 故能成其聖.《管子》

海不辭水	바다는 물을 마다하지 않기 때문에
故能成其大	그 큼을 이룰 수 있고
山不辭土石	산은 흙과 돌을 마다하지 않기 때문에
故能成其高	그 높음을 이룰 수 있고
明主不厭人	밝은 군주는 사람을 싫어하지 않기 때문에
故能成其衆	그 무리를 이룰 수 있고
士不厭學	선비는 배움을 싫어하지 않기 때문에
故能成其聖	그 성스러움을 이룰 수 있다.

• 海不辭水(해불사수) 바다는 물을 사양하지 하지 않음. 곧 바다가 모든 물을 마다하지 않듯 모든 사람을 넓
 은 포용력으로 받아들임을 비유함.
• 士不厭學(사불염학) 선비는 배움을 싫어하지 않음.
• 管子(관자) 중국 춘추시대 제齊나라 사상가이며 정치가인 관중管仲(B.C. ?~645. 이름 이오夷吾, 자 중仲)
 이 지은 것으로 되어 있으나, 그 내용으로 보아 제나라의 현상賢相 관중의 업적을 중심으로 후대의 사람들
 이 썼고, 전국시대에서 한대漢代에 걸쳐서 성립된 것으로 여겨짐.

海不辭水故能成其大山不
辭土石故能成其高明主不
厭人故能成其眾士不厭學
故能成其聖

管子句 丙申大雪萬峰杜

바다는 물을 마다하지 않기 때문에 그 큼을 이룰 수 있었고 산은
흙과 돌을 마다하지 않기 때문에 그 높음을 이룰 수 있었고 밝
은 군주는 사람을 싫어하지 않기 때문에 그 많음을 이룰 수
있었고 선비는 배움을 싫어하지 않기 때문에 그 성스러움을 이
룰 수 있다 병신년 겨울 반송 김려수 번기고 쓰다

海不辭水 해불사수 35×42cm

279

 136. 行不由徑 행불유경
샛길로 가지 않는다.

子游爲武城宰 子曰 女得人焉爾乎
曰有澹臺滅明者 行不由徑 非公事 未嘗至於偃之室也.《論語》

子游爲武城宰 자유가 무성의 읍재邑宰가 되었는데
子曰 공자께서 물으셨다.
女得人焉爾乎 "너는 인물을 얻었느냐."
曰 자유가 답하였다.
有澹臺滅明者 "담대멸명澹臺滅明이라는 자가 있는데
行不由徑 길을 감에 지름길을 따르지 않으며
非公事 공적인 일이 아니면
未嘗至於偃之室也 일찍이 저(언偃)의 집에 이른 적이 없습니다."

• 行不由徑(행불유경) 길을 갈 때 지름길을 가지 않는다는 뜻으로, 일을 언제나 정도에 따라 올바르게 처리
 함을 의미함.
• 子游(자유) 공문십철孔門十哲의 한 사람. 성 언言, 이름 언偃, 자유子游는 그의 자. 무성武城의 재상이 되어
 예악禮樂으로 정치를 펼쳤다.
• 澹臺滅明(담대멸명) 춘추시대 말기 노魯나라 무성武城 사람. 성 담대澹臺, 이름 멸명滅明, 자 자우子羽.

子游為武城宰 子曰女得人焉爾乎 曰有
澹臺滅明者 行不由徑 非公事未嘗至
於偃之室也 論語句 甲午春 畔松

자유가무성의읍재가되었다 공자께서너는인물
을언었느냐고물자 자유는담대멸명이라는자가있는
데길을 감에지름길을따르지않으며 공적인일이
아니면 저의 집에 이른 적이 없습니다 라고 하였다

行不由徑 행불유경 27×37cm

 137. 香遠益淸 향원익청
향기가 멀수록 더욱 맑구나.

蓮之出於淤泥 而不染 濯淸漣 而不妖 中通外直
不蔓不枝 香遠益淸 亭亭靜植 可遠觀 而不可褻翫焉.〈周敦頤/愛蓮說〉

蓮之出於淤泥	연꽃은 진흙에서 나왔으나
而不染	물들지 아니하고
濯淸漣	맑고 잔잔한 물에 씻겼으나
而不妖	요염하지 않고
中通外直	속은 비었고 밖은 곧으며
不蔓不枝	덩굴도 뻗지 않고 가지를 치지 아니하며
香遠益淸	향기는 멀수록 더욱 맑고
亭亭靜植	꼿꼿하고 깨끗하게 서 있어
可遠觀	멀리서 바라볼 수는 있으되
而不可褻翫焉	함부로 가지고 놀 수 없다.

• 香遠益淸(향원익청) 연꽃의 향기는 멀수록 더욱 맑고 청아함.
• 中通外直(중통외직) 가운데가 비었어도 바깥은 곧음. 마음이 도리에 통하고 품행이 꼿꼿함을 비유함.
• 愛蓮說(애련설) 중국 북송北宋의 학자 주돈이周敦頤(1017~1073. 자 무숙茂叔, 호 염계濂溪)가 연蓮을 군자
 君子에 비유하여 지은 글.

蓮之生於淤泥而不染
濯清漣而不夭中通外
直不蔓不枝香遠益清
亭亭淨植可遠觀而不可
褻玩焉 愛蓮說句

연꽃은진흙에서나왔으나물
들지아니하고맑고잔잔한물에
씻겼으나요염하지않았고속은비
었고밝은곧으며덩굴도뻗지않
고가지를치지않으며향기는멀
수록덕욱맑고꽃하고깨끗하
게서있어멀리서바라볼수있으
나함부로가지고놀수없도다

갑오년봄반송김태수

香遠益淸 향원익청 25×65cm

 138. 浩然之氣 호연지기
호연지기.

士大夫心事 當如光風霽月 無纖毫菑翳 凡愧天怍人之事
截然不犯 自然心廣體胖 有浩然之氣.《與猶堂全書》

士大夫心事 사대부의 마음 씀은
當如光風霽月 마땅히 광풍제월光風霽月과 같이
無纖毫菑翳 털끝만큼이라도 가림이 없어야 한다.
凡愧天怍人之事 무릇 하늘에 부끄럽고 사람에게 부끄러운 일을
截然不犯 단호하게 끊어 범하지 않으면
自然心廣體胖 절로 마음이 넓어지고 몸이 윤택해져
有浩然之氣 호연한 기상이 생겨날 것이다.

• 浩然之氣(호연지기) 천지간에 가득 차 있는 넓고 큰 기운. 도의道義에 근거를 두고 굽히지 않고 흔들리지
 않는 바르고 큰 마음.
• 光風霽月(광풍제월) 맑은 바람과 갠 날의 달. 맑고 밝은 인품에 비유함.
• 心廣體胖(심광체반) 마음이 넓어지고 몸이 편안함.
• 與猶堂全書(여유당전서) 조선후기 학자 정약용丁若鏞((1762~1836. 본관 나주羅州, 자 미용美庸, 호 다산茶
 山·여유당與猶堂·사암俟菴 등)의 문집.

士大夫心事當如光風霽月無纖毫菑翳

凡愧天怍人之事裁於不犯旦然心廣體

胖有浩然之氣 茶山先生逸句 丙申仲秋 晔松

사대부의 마음씀은 마땅히 광풍 제월과 같이 털끝 만

큼이라도 가리움이 없어야 한다 무릇 하늘에 부끄럽고

사람에게 부끄러운 일을 단호하게 끊어 범하지 않으

면 절로 마음이 넓어지고 몸이 윤택해져서 호연한 기상

이 생겨날 것이다 병신년 겨울 받송 김태수

浩然之氣 호연지기 31×37cm

139. 昊天罔極 호천망극
하늘처럼 끝이 없도다.

父兮生我 母兮鞠我 拊我畜我 長我育我
顧我復我 出入腹我 欲報之德 昊天罔極. 《詩經》

父兮生我	아버님 날 낳으시고
母兮鞠我	어머님 날 기르시니
拊我畜我	쓰다듬어 기르시고
長我育我	키우고 가르쳐 주셨네.
顧我復我	거듭 거듭 살피시고
出入腹我	드나들며 안아주셨네.
欲報之德	이 은혜 갚고자 하나
昊天罔極	하늘처럼 그지없어라.

• 昊天罔極(호천망극) 하늘이 끝이 없음. 곧, 어버이의 은혜가 넓고 커서 다함이 없음.
• 拊我畜我(부아휵아) 나를 쓰다듬어 나를 기르심. 휵畜은 '기르다〈육育〉'의 뜻.
• 顧我復我(고아복아) 나를 돌보시고 되돌아보심. 고복顧復은 부모가 자식을 기른다는 뜻.
• 詩經(시경) 오경五經의 하나. 중국 최고最古의 시집으로 주초周初부터 춘추초春秋初까지의 시 311편을 풍風·아雅·송頌으로 나누어 수록하였다. 본래 3,000여 편이었던 것을 공자가 311편으로 간추려 정리했다고 하며, 전하는 것은 305편이다.

父兮生我母兮鞠我
畜我長我育我顧我復我
出入腹我欲報之德昊天
罔極 詩經句丙申夏畔於金泰洙

아버님 날 낳으시고 어머님 날 기르시니 쓰다듬어 기
르시고 키우시고 가르쳐 주셨네 거듭 거듭 날 피시고
드나들며 안아주셨네 그은혜 갚고자 하나 하늘같이
그지없어라 병신년 겨울 반송 김태수

 140. 虎行似病 호행사병

호랑이는 병든 것처럼 걷는다.

鷹立如睡 虎行似病 正是他攫人噬人手段處

故君子 要聰明不露 才華不逞 纔有肩鴻任鉅的力量.《菜根譚》

鷹立如睡 　　　　　　　　　　　　매는 마치 조는 듯이 서 있고

虎行似病 　　　　　　　　　　　　범은 병든 것처럼 걸으니

正是他攫人噬人手段處　　　바로 이것이 그들이 사람을 움켜잡고 깨무는 수단이다.

故君子 　　　　　　　　　　　　　　그러므로 군자는

要聰明不露 才華不逞　　　마땅히 총명함을 드러내지 말고 재능을 과시하지 말아야 하니

纔有肩鴻任鉅的力量　　　그때 비로소 큰 것을 짊어지고 맡을 역량이 있다.

- 虎行似病(호행사병) 호랑이는 병든 것처럼 걸음. 곧 재주와 총명함을 드러내지 않음.
- 鷹立如睡(응수여수) 매는 졸고 있듯이 서 있음.
- 肩鴻任鉅(견홍임거) 큰 것을 짊어지고 큰 것을 맡음. 견견은 '맡다. 짊어지다'의 뜻.

鷹立如睡虎行似病正是他攫人噬人手段故君子要聰明不露才華不逞纔有肩鴻任鉅的力量 菜根譚句 丙申秋醉松金泰洙

매는마치조는듯이서있고범은병든것처럼걸으니바로이것이그들이사람을움켜잡고깨무는수단이다그러므로군자는마땅히총명을드러내지말고그재능을꽈시하지말아야하니그때에비로소큰일은짊어져치고큰을역량이있다 병신년가을반송김태수

虎行似病 호행사병

30×44cm

141. 化嬰兒 화영아
어린아이가 되다.

驟暄草色亂紛披 睡覺南軒日午時
更無世緣來攬我 身心鍊到化嬰兒. 〈金時習詩/畫意〉

畫意 대낮에.

驟暄草色亂紛披 갑자기 따뜻하니 풀빛이 흩어져 어지럽고

睡覺南軒日午時 잠에서 깨니 남쪽 마루에 해가 한낮이네.

更無世緣來攬我 다시 속세의 인연이 날 어지럽히지 않으니

身心鍊到化嬰兒 몸과 마음을 닦아 어린아이가 되었네.

- 化嬰兒(화영아) 어린아이가 됨. 어린아이처럼 순수하고 천진난만한 경지에 이름.
- 紛披(분피) 흩어져 어지러움.
- 世緣(세연) 세상의 온갖 인연.

驟喧草色亂絲枝睡覺南軒日午時
更無世緣來損我身心鍊到化嬰兒
梅月堂先生詩畫意 丙申秋 醉松

갑자기 따뜻하나 울빛이 흐트러져 더지럽고 잠에서
깨니 남쪽 마루에 해가 한낮이 베다시 속세의 인연
이 날에 지겹히지 않으니 몸과 마음을 닦아 어린아
이가 되였네 병신년 가을 반송 김태수

化嬰兒 화영아

29×35cm

142. 何陋之有 하루지유

무슨 누추함이 있으리오.

山不在高 有仙則名 水不在深 有龍則靈 斯是陋室 唯吾德馨 苔痕上階綠 草色入簾靑
談笑有鴻儒 往來無白丁 可以調素琴閱金經 無絲竹之亂耳 無案牘之勞形 南陽諸葛廬
西蜀子雲亭 孔子云 何陋之有. 〈劉禹錫/陋室銘〉

陋室銘	누실명.
山不在高 有僊則名	산이 높지 않아도 신선이 있으면 명산이요.
水不在深 有龍則靈	물이 깊지 않아도 용이 있으면 신령한 물이네.
斯是陋室 惟吾德馨	이곳은 누추한 집이나 오직 나의 덕은 향기롭다네.
苔痕上階綠 草色入簾靑	이끼는 계단에 올라 푸르고 풀빛은 발에 들어와 파랗네.
談笑有鴻儒 往來無白丁	담소하는 훌륭한 선비가 있을 뿐 왕래하는 천한 사람은 없네.
可以調素琴閱金經	소박한 거문고를 타고 좋은 경전을 읽을 수 있네.
無絲竹之亂耳	음악이 귀를 어지럽히지 않고
無案牘之勞形	관청의 서류가 몸을 수고롭게 하지 않네.
南陽諸葛廬	남양 제갈량諸葛亮의 초가집이요
西蜀子雲亭	서촉 양자운楊子雲의 정자라네.
孔子云 何陋之有	공자께서 이르기를 "무슨 누추함이 있겠는가."라 하셨네.

- 何陋之有(하루지유)《논어論語》에 공자가 말한 "군자가 거주한다면 무슨 누추함이 있겠는가.(君子居之 何陋之有)"에서 온 말.
- 德馨(덕형) 덕의 향기. 향기를 풍기는 덕.
- 諸葛亮(제갈량. 181~234) 중국 삼국시대三國時代 촉한蜀漢의 정치가. 자 공명孔明, 시호 충무忠武·무후武侯. 남양南陽에 은거하고 있었는데 유비劉備의 삼고초려三顧草廬에 감격하여 그를 도와서 촉한蜀漢을 세움.
- 子雲(자운) 전한前漢의 유학자 양웅楊雄(BC. 53~18)의 자. 촉군蜀郡 성도成都 출생.
- 陋室銘(누실명) 당唐나라 시인 유우석劉禹錫(772~842)이 지은 자계自戒의 글.

山不在高有仙則名水不在深有龍則靈斯是陋室惟吾德馨苔痕上階綠草色入簾青談笑有鴻儒往來無白丁可以調素琴閱金經無絲竹之亂耳無案牘之勞形南陽諸葛廬西蜀子雲亭孔子云何陋之有

陋室銘 癸巳晚秋畔松

산이 높지 않아도 신선이 있으면 명산이요 물이 깊지 않아도 용이 있으면 신령스런 물이네 이곳은 누추한 집이나 오직 나의 덕은 향기롭다네 이끼는 섬돌에 올라와 푸르고 풀빛은 발에 들어와 파랗네 담소하는 훌륭한 선비가 있을 뿐 오가는 천한 사람은 없네 소박한 거문고를 타고 좋은 경전을 볼 만하네 음악이 귀를 어지럽히지 않으며 관청의 서류가 몸을 수고롭게 하지 않네 남양제 갈량의 초가요 서촉 양자운의 정자라네 공자께서 군자가 거처함에 무슨 누추함이 있겠는가 하였네 비

何陋之有 하루지유

35×66cm

金泰洙

號 : 畔松 · 逸樂齋

檀國大學校 漢文敎育科 卒業
檀國大學校 漢文學科 博士課程 修了
서울中東高等學校 漢文敎師(前)
大韓民國書藝大展 招待作家.審査歷任
韓國書藝家協會, 韓國書藝포럼, 以書會 會員
畔松書藝 代表
檀國大, 서울敎大, 同德女大 등 講師 歷任
秋史流配期 漢詩研究 / 六書尋源考 / 金石叢話譯 / 梅月堂詩 書藝散策 / 漢文文法 등

서울시 종로구 인사동길 9, 401호 반송서예
e-mail : kimbansong@hanmail.net
blog.naver.com/kimbansong

| 새김과 서예를 만나다 |

한 문 명 구 선

2017년 4월 1일 발행

저　　자 | 金泰洙

　주　　소 | 서울시 종로구 인사동길 9, 401호 반송서예
　전　　화 | 02-747-1785, 010-5493-1714

발 행 처 | (주) 이화문화출판사

　주　　소 | 서울시 종로구 사직로10길 17
　　　　　　(내자동 인왕빌딩)
　전　　화 | 02-732-7091~3(구입문의)
　F A X | 02-725-5153
　홈페이지 | www.makebook.net
　등록번호 제 300-2012-230호

값 20,000 원